高等院校艺术设计类系列教材

设计色彩
（微课版）

高一帆　孙　茜　朱颖杰　编著

清华大学出版社
北京

内 容 简 介

本书注重色彩基础理论和创作实践的结合，在介绍基础理论的同时，加强对学生的色彩感知和创造能力的训练，使学生掌握色彩基本规律在实际应用中的作用，并能进一步探索新的配色方法。全书共 7 章，分别是设计色彩概述、色彩分解、色彩意象、设计色彩的心理效应、设计色彩的科学原理、设计色彩的配色原理和现代设计中的色彩应用等。

本书既可作为艺术设计院校或设计专业的教材，也可供非设计专业人士或艺术爱好者阅读。

图书在版编目（CIP）数据

设计色彩：微课版/高一帆，孙茜，朱颖杰编著. — 北京：清华大学出版社，2024.8
高等院校艺术设计类系列教材
ISBN 978-7-302-65876-4

Ⅰ．①设…　Ⅱ．①高…　②孙…　③朱…　Ⅲ．①色彩学—高等学校—教材　Ⅳ．①J063

中国国家版本馆CIP数据核字（2024）第064885号

责任编辑：孙晓红
封面设计：杨玉兰
责任校对：徐彩虹
责任印制：刘　菲
出版发行：清华大学出版社
　　　　　网　　　址：https://www.tup.com.cn, https://www.wqxuetang.com
　　　　　地　　　址：北京清华大学学研大厦A座　　　邮　　编：100084
　　　　　社 总 机：010-83470000　　　　　　　　　邮　　购：010-62786544
　　　　　投稿与读者服务：010-62776969, c-service@tup.tsinghua.edu.cn
　　　　　质量反馈：010-62772015, zhiliang@tup.tsinghua.edu.cn
　　　　　课件下载：https://www.tup.com.cn, 010-62791865
印 装 者：三河市君旺印务有限公司
经　　销：全国新华书店
开　　本：190mm×260mm　　　印　　张：8.75　　　字　　数：210千字
版　　次：2024年8月第1版　　　印　　次：2024年8月第1次印刷
定　　价：49.00元

产品编号：089061-01

Preface 前　言

　　色彩在人们的生活中无处不在，人们的生活也因色彩的绚烂而变得美好。人们在创造和设计过程中，如何更好地运用色彩是一个无法回避的问题，尤其对于从事艺术设计工作的人员和正在学习设计课程的学生来说，色彩知识的学习和相应的技能训练更是必不可少。

　　本书集色彩知识和训练方法于一体，通过色彩应用实例来阐明色彩知识。这种方法改变了传统色彩理论较抽象难懂、应用困难的状况，使读者能够轻松地理解和掌握色彩知识。

　　本书共分为7章，具体内容如下。

　　第1章为设计色彩概述，介绍了设计色彩相关知识以及设计与色彩艺术之间的关系和历史。

　　第2章为色彩分解，介绍了色彩分解的历史、作用以及具体的分解方法。

　　第3章为色彩意象，包括色块意象、光色意象、抽象意象、肌理意象等四种意象，主要讲述色彩带给人的感受。

　　第4章为设计色彩的心理效应，主要讲述色彩对人心理的影响以及不同颜色能带给人们的联想。

　　第5章为设计色彩的科学原理，主要介绍色彩产生的原理及色彩分析，并且介绍了几种主要色彩表示法。

　　第6章为设计色彩的配色原理，着重从不同角度对色彩进行评价和对比，并且通过对比描述色彩不同特性对人心理的影响。

　　第7章列举了色彩在现代设计中的应用实例。

　　本书理论联系实际，内容深入浅出，例证丰富，覆盖面广，可读性强，具有学术性、理论性和实践性，适合高等艺术院校师生及爱好设计的非专业人士、艺术爱好者阅读。

　　本书由高一帆、孙茜、朱颖杰三位老师共同编写。其中，高一帆老师编写第1～4章，孙茜老师编写第5、6章，朱颖杰老师编写第7章。由于作者水平有限，书中难免存在疏漏之处，敬请广大读者批评指正。

<div align="right">编　者</div>

Contents 目　录

第1章

设计色彩概述

设计色彩兼具艺术性与科学性，以对自然色彩的认识和表现为依据，旨在实现主观色彩的精准表达和有效运用。设计色彩课程通过循序渐进的系统化教学方法，意图帮助学生构建起一个实用的、理论与技法并重的色彩知识体系，包括色彩的基本理论、基本知识和配色的基本技能等。课程还鼓励学生表达自身的审美情感，培养创造性的设计思维，并锻炼运用色彩进行综合设计的能力。

1.1 色彩的基础知识

在生活中，人们习惯将色彩视为某个物体的固有属性，认为它是该物体的基本特征。例如，我们常说的"这块红布""那张白纸"等。然而，实际上人们所感知到的色彩是由物体反射或透过的光的颜色所决定的。

人们所看到的色彩，实际上是通过光线作为媒介产生的一种感觉。色彩感觉是在人眼受到光线刺激后，由视网膜中的视细胞对不同波长的光线进行响应，并传递信号到大脑中枢而形成的。每个人对色彩的感知都不相同，即使在具有正常视觉的人群中也存在差异。个人的色彩感知差异与当时的环境、生理状态及心理情绪都有关联。因此，色彩感知具有主观性，并非完全客观存在。

1.1.1 三原色

原色是色彩的基本色，是能混合成任何色彩的母色，即用原色可以互相混合产生不同明度、不同纯度和不同色相的任何色。

三原色包括色光的三原色（见图1-1）和色料的三原色（见图1-2）。色光的三原色为红、绿、蓝，色料的三原色为品红（带蓝味的红）、黄（柠檬黄）、青（湖蓝）。

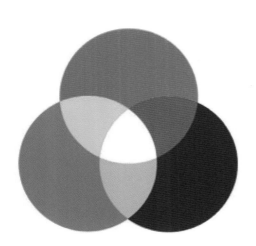

图1-1　色光的三原色　　　　　　　　　　图1-2　色料的三原色

在一种色中加入另一种色，可以构成与原色不同的色，称为色彩的混合。色彩的混合是基本色派生的重要方式。色彩混合分为色光混色、色料混色和中间混色。

1. 色光混色（加法混色）

色光混色是指各种不同波长的光波交叉照射形成新的色光。色光的三原色可以混合出其他任何色光，若将色光三原色按不同比例混合，可以得到自然界中所有的色光。色光混合的特点是混合光愈多，明度越高，全部色光混合，便可得到白光。例如，红色光与绿色光混合可得黄色光；红色光与蓝色光混合可得品红色光；蓝色光与绿色光混合可得青色光。生活中常见的使用色光三原色混合的例子是彩色电视机，由显像管中的三原色光束组成色彩影像。

2. 色料混色（减法混色）

色料混色是指颜料三原色的混色方式。平常所见的物体颜色，大多数属于这类颜料混合色。

在颜料三原色中，若将两种色彩等量混合，即可产生二次色（间色），其明度比两个原色都低。若将色料三原色等量混合，最终会得到黑色。因此减法混色即减光混色之意。

注意：在颜料三原色中，混合的色数、次数越多，形成的色彩越污浊，所以调色时要避免多次混色。

3. 中间混色

中间混色的原理是各种颜色的光线反射出来后，同时刺激视网膜，从而在视觉上产生一种混合色的效果。

中间混色分为并置混色和继时混色。

1）并置混色

把两种以上的色彩并排在一起，通过一定的空间距离看，会产生色彩混合现象，形成新的色彩视觉效果（见图1-3）。这种与空间密切相关的色彩混合现象叫作并置混色，也称为"空间混色"。这种混色的例子，生活中有很多。例如，在四色印刷中，就是利用了这种并置混色原理。如果把印刷品的局部放大看，就会发现多彩的图片原来是由四色形成的印刷网点混色而成的。在西方绘画史上的印象派、野兽派中，一些大师的点描技法，也是利用了色点并置的混色原理，如图1-4所示。

图1-3 空间混色图例

图1-4 亨利·马丁画作

2）继时混色

继时混色是与时间相关的一种混色方法。例如，在一个平面上，为按扇形分割的两个区域分别涂上两种颜色，当平面旋转起来时可以看到混合后的新颜色，如图1-5所示。

图1-5　继时混色图例

混色原理可以分为上述两种，但在实际应用中混色问题是较为复杂的，并不能单一绝对地分清楚。

1.1.2　互补色

互补色也称强对比色，在色相环上，直径两端相对的色称为互补色。选择两种原色相混合所得的间色为另一原色的互补色。在色相环上对比最强的互补色有三对，即黄与紫、橙与蓝、红与绿。

一切色彩现象都是通过对比的作用呈现在人们面前的，例如，当我们看到亮色时，才能辨认出暗色。色彩的对比必须在同一范畴、同一性质中进行才能获得正确的效果，如重与轻、大与小、明与暗、冷与暖。因此两种以上的色搭配时，由于相互影响，会产生差别的现象，这种现象称色彩的对比。同时看到的色彩对比现象称同时对比现象，先后看到的色彩对比现象称连续对比现象。互补色对比现象、冷暖对比及色相对比都属于同时对比的范畴。

色彩中不同的互补色对比都有其特征，如图1-6所示。

图1-6　绿与红、橙与蓝、紫与黄

（1）绿与红：具有强烈刺激的色相对比效果。

（2）橙与蓝：冷暖对比强，空间距离大，能产生强烈的视觉效果。

（3）紫与黄：色相鲜明、明暗强烈，因而对比明快，形象清晰度高。

两色并列时若不是互补色，便会各自向相对的互补色方向"变化"，如图1-7所示。例如，将同一种灰色分别放在红色与蓝色背景上，可以感觉到红色背景上的灰显绿，而蓝色背景上的灰显橙红。当注视红色时会感觉到周围白纸带有绿色，当注视蓝色时会感觉到周围白纸带有橙色。黄色放在深蓝色或白色背景上，色调也会有明显差别。黄色与深蓝色对比，黄色受其补色影响变得纯而明亮；黄色与白色对比，黄色反而显得灰暗。同样，白皙肤色的人坐在红背景前，肤色微带绿色；坐在绿背景前，肤色显得红润。

图1-7　不为互补色的颜色对比

1.1.3　色性

色性是指色彩带给人的冷暖感觉和联想。在色环上，红、橙、黄属暖色，绿、青、蓝、紫属冷色，如图1-8所示。当人们看到暖色时，往往会联想到太阳、烈火，并产生一种温暖的感觉；当人们看到冷色时会联想到月光、冰雪、海水，并产生一种凉爽或寒冷的感觉。相对而言，冷色会有暖色的倾向，暖色也会有冷色的倾向。例如，将大红与朱红对比，则朱红显得暖些；将大红与玫红比较，大红显得暖些，而玫红显得冷些。在同一个颜色中，如在大红中混入一些黄色会变得暖和，混入少许蓝色则会变得冷些。冷暖色互相对比、互相依存是色彩关系中的一条重要规律。

图1-8　色性由暖到冷排序（由左向右）

在视觉上色彩的冷暖感觉还能产生距离感，称为色彩的透视效果，它在风景写生中尤为重要。距离远时，色彩对比弱，易增强冷色感觉；距离近时，色彩对比强，易增强暖色感觉。这是由于大气层的作用而引起的色彩变化规律。

冷暖色彩还会对人的生理和心理产生影响。比如，暖色会使人产生兴奋、积极、自信、温暖的感觉；冷色会使人产生镇静、消极、压抑、寒冷的感觉。橙色环境使人热忱，充满工作欲望，但长期处于橙色环境中容易使人疲倦、烦躁；蓝色环境使人精力集中、理智，可提高工作效率，但长时间处于蓝色环境中容易使人产生消极、冷漠等心理情绪。

冷暖对比分为强对比、弱对比、中等对比。冷暖倾向越单纯，对比越强，刺激力越强，如图 1-9 所示。

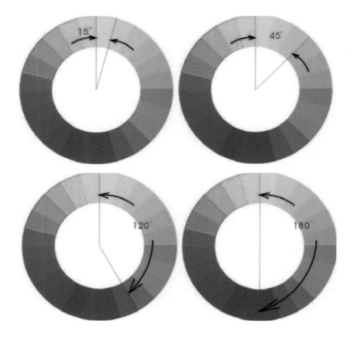

图1-9　冷暖对比规律

1.1.4　色彩三要素

世界上的色彩千千万万，各有不同，但任何一种色彩都有它特定的色相、明度、纯度。我们把色相、明度、纯度称为色彩三要素。

1. 色相

色相是色彩的基本属性之一，同时也是人类对色彩的最直观印象，常用的色相环如图 1-10 和图 1-11 所示。色相的顺序是根据太阳光谱的波长来确定的，它们是所有色彩中特征最突出、纯度最高的色相。主要色相的数量并非绝对，有许多种分法。无论采用何种划分方法，都是把各种色相按光谱的波长顺序排列，构成一个色相带。在调色过程中，当加入黑、白、灰时，虽然可以产生多种不同颜色，但这些颜色的色相本质并未改变，它们仍属于原来的色相，只是明度或纯度有所区别。

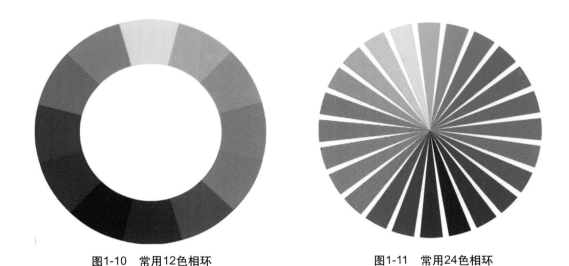

图1-10　常用12色相环　　　　　图1-11　常用24色相环

2. 明度

明度指的是色彩的明暗、深浅程度。色彩的亮度越高，人眼感觉到的明亮度就越高，或者说色彩有较高的明度。彩色物体表面的光反射率越高，它的明度就越高。明度最高的是白色，明度最低的是黑色。

色彩明度不仅体现在黑、白、灰等无彩色中，也体现在红、橙、黄、绿等有彩色中。不同色相的明度是不相同的，黄色的明度最高，紫色的明度最低。即使是同一种色相，其明度也是不同的，如在某色中加白色后明度提高，而加灰色后明度降低，如图 1-12 所示。

图1-12　色彩的明度

3. 纯度

纯度又称饱和度，是指颜色的鲜艳或灰暗程度。通常是以纯色在混合色中所占的比例来判断纯度的高低。纯色比例大的纯度高，纯色比例小的纯度低。在可见光谱中，各种单色光具有最高的饱和度。

纯度的变化大致有两个规律：任何一个纯色，加白色明度提高，加黑色明度降低，加同明度的中性灰则明度不变，但不管加入黑色还是白色，其纯度都会降低（见图 1-13）。例如，用大红色与白色相混合后明度会提高，纯度会降低；与黑色相混合后明度会降低，纯度也会降低。

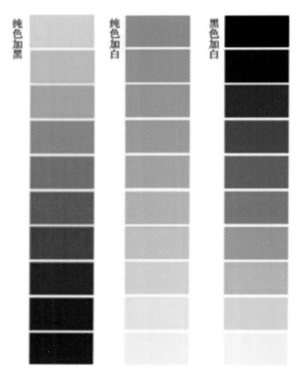

图1-13　纯度变化规律

1.2　设计色彩

色彩与形态、构成，色彩与形式、形象，是造型艺术中两组最基本的要素，对色彩的学习与研究，是从事艺术创作与艺术设计工作所必备的基础。

1.2.1　色彩与视觉思维

色彩所呈现出来的各种形式，是视觉思维的主要研究素材。对色彩的研究和对视知觉的研究应从以下两个方面切入。

（1）色彩，主要研究色彩的成因与规律，色彩与形、体、空间的关系，色彩的形式语言。重点是研究色彩的规律和表现形式的多种可能性，并由此向综合表现的色彩设计方式展开。

（2）视知觉是指对色彩现象的观察、认识及判断，对色彩的诸多形式与空间关系的识别与判断。视知觉设计涉及对色彩与形式的选择与表现，以及把视知觉的结果转移到画面上的具体操作。

就色彩与视知觉两方面而言，它们的共同点是都可以从要素操作方面来探索：一方面，我们可以就色彩的各种要素来探讨相应的视知觉问题；另一方面，视知觉的对象是色彩，因此要注重色彩的知觉及其表现手法上的操作。例如，对色相、纯度、明度的知觉；对整体色

调中的冷暖色的知觉；对物体色、环境色、光源色的知觉；对色彩空间的知觉等。

诸多艺术家和设计师认为色彩表现具有复杂性。之所以复杂，在于人对色彩的视知觉会随着视觉范围的大小、光线的强弱、视觉兴趣点的变动、观察者当下的心理状态和情绪波动而变幻无常、捉摸不定；还在于大小面积的色块组合、冷暖色的对比、明度的对比、色相的对比及余补色的视幻觉等现象错综复杂。但我们只要把复杂的问题归纳为一个或若干个视觉和色彩的要素，也就不难把握住色彩视知觉的要点：①物本色——物体本身的颜色；②光源色——有光就有色，光源色分自然光（太阳光）与人工灯光；③环境色——即物体周围的颜色，邻近物受光部位的颜色反射到物体的暗部，对其暗部色会产生影响；④对比色——是在对比中显现出来的，如冷暖色对比、色相对比、色度对比、明度对比、异类色对比、同类色对比、面积对比、补色对比，如图1-14所示。

对自然色彩的如实记录与描绘是每一位学习者都要做的事。我们观察、分析色彩的成因要素和条件因素，才有可能对自然色彩的光色、光影、形体、空间、肌理、质感等因素作选择性的描述，并再现自然色关系。色彩是为具象的造型增加视觉效果，无论是用物体的固有色还是用光影造型方法，或是以明暗混光的技法，都是以二维图像的色彩语言来再现外部现实世界的形式和空间关系。

图1-14　对比色

索妮娅·德劳内（Sonia Delaunay）热衷于把同一事物的不同部位放在同一幅画面中，如《电棱镜》（见图1-15）。这在某种意义上与毕加索的"抽象"（即画面上那种分成片段式小平面色块所构成的主体）有着直接的联系。德劳内作品的主要特点在于把绘画转化成一种色彩与形象的自由联系（一种视觉想象的构造），而不是被色彩理论所控制的主题性表现。于是画面的焦点不再集中，色彩不再协调。画家已不再把色彩固定于同一连续不断的空间之中，色彩与视域就是画面空间自身，一切视觉因素只作为色彩和形式在画面的空间中自生自灭，它已不是作为知觉色彩的再现而存在，而是作为画面本身的一种知觉而存在——回归到绘画的色彩与构图及材料物质的本体。

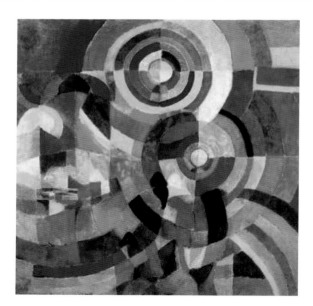

图1-15　《电棱镜》

1.2.2　表现色彩

表现色彩的主要任务是通过对自然色彩状态的观察、分析、理解、推理和想象，培养学习者敏锐的视感觉；引导学习者对依附于形状、体积、结构、材料所产生的色彩现象做深入的观察和整体的把握；培养学习者对色彩的视觉信息具有清晰的识别能力与表达能力，同时拓展自身的创造性思维能力和造型能力。

表现色彩的能力培养有以下几方面：①准确观察与描绘能力；②对色感与色值的分析能力；③对空间色彩的表现能力；④对色彩物质感的表现能力；⑤对色彩组合和重构的能力；⑥对色彩设计创意构想的表达能力；⑦对色彩的审美能力。只有做到眼、手、脑三者协调配合，才能使观察、思维、表达能力得到磨炼，只有对自然色彩做多种形式的描述与表现，才会对色彩本身诸种因素（质感、冷暖、色相、色度、明度等）做分类或综合性的观察、分析和推理，从而进行色彩的构想设计。

对此有必要作以下说明：

（1）表现色彩是一种思维方式，而不是一种方法。

（2）表现色彩的基础是对客观自然色彩的细致观察、深入分析与创造性表现，而非凭空想象出来的。

（3）表现色彩是一种探究色彩形式语言表现的途径和方式，最终是为"设计"所需的，而非是某种新的艺术形式。

（4）表现色彩，不仅探究那些能显示所使用材料和肌质特征的色彩与形态之间的内在联系，还探究色彩形式语言多种可能性的表现方法，而非对已有样式的模仿。

（5）表现色彩与艺术设计各领域中的基本色彩感觉及审美有着密不可分的内在联系，一切都源于我们对真情实感的表达，源于我们对自然色彩与当下感受的表述。因而，当我们要对现代艺术或后现代艺术中的风格与样式、形式与表现等问题做深入探究和借鉴时，应该仅

限于视觉思维的整体性和形式安排的合理性方面，而非刻意地去追求所谓的艺术个性。

（6）表现色彩的学习为广大学习者提供了十分广泛的、能充分施展个人艺术才华的广阔天地。多样化视觉方式的开启，促使每个人对各种色彩现象怀有浓厚的兴趣，进而能自觉地发现、体验色彩表现的多种可能性。

1.3 设计与色彩

色彩是各种有色光反射到人们的视网膜上所产生的视知觉，这种视知觉使人们的思想甚至情感不断地发生变化和提升。如何用色彩去点缀、美化我们的生活，是与精彩生活息息相关的事情。因此，我们必须了解和掌握色彩构成规律，才能把色彩搭配得更合理、更科学、更和谐。

1.3.1 设计

设计是人类有规划、有目的的造物活动，其核心是"以人为本"。在设计过程中理性与感性交替出现，并经过反复协调才能达到最大可能的和谐统一。设计文化要求设计艺术家从审美的角度，运用造型原理和造型规律，综合考虑设计的各个环节和层面，使设计的结果表现出科学性、实用性和艺术性，满足人们的需求。特别是当代社会，它的概念已涉及自然科学和社会科学的各个领域，甚至包括许多交叉学科，如市场预测与营销、策划与经营等。

色彩设计集真实性、实用性、审美性、科学性、创造性于一身，一方面运用典型的色彩美学原理、色彩配合规律、法则和技法，从视觉的、文化的、生理与心理的角度，通过对作品的色彩设计来改变作品的面貌，使设计对象符合设计目的，达到色彩与形象的和谐美，提高设计作品的品位；另一方面要综合考虑设计方案的实现手段，尽可能地实现色彩设计效果与现有的工艺技术的最佳配合。

每一个优秀的设计作品都是理性与感性的完美结合。它不仅要满足人们的个性需求，还要与其功能、技术的实现相适应。从功能至上的"现代主义"到人性化的"后现代主义"再到人性至上的"非物质化"时代，设计一直体现着理性与感性的交融，这是因为设计始终构建在文化、艺术、技术经济等条件之上。

1.3.2 色彩

设计者对于色彩的全面认识与掌握将直接作用于其设计意图的表达上，因而对于色彩学习的要求就在普遍意义的写实方式上强化了主观的色彩提炼和色彩的重组训练，如在写生色彩基础上的色彩变调、色彩的高度概括、色彩的象征等。由于增加了这些色彩造型观，画面中的色彩表现必然是富于创意的、体现设计意念的色彩效果。

1. 色彩的产生

色彩是造型艺术的主要手段之一，是一切造型艺术的重要基础。17世纪中期，英国科学家牛顿对光谱的发现使人们对光与色的关系有了新的认识。光线通过物体的反射作用于人的视觉器官，引起人们生理和心理上的色彩体验和感受，因此色彩的产生有着物理、生理、心

理的多种因素。

色彩学是一个研究色彩现象、色彩原理及其运用和变化规律的综合性的学科。

2. 色彩体系

色彩在长期的发展过程中因不同需要而形成两大体系，即写生色彩与装饰色彩。

（1）写生色彩着重于以固定的观察视点来研究物象色彩与环境色彩的关系，在一定的空间环境中，物体色受光源色、环境色的影响而变化，呈现出丰富的色彩样貌。自文艺复兴开始，对条件色的运用大大开发了色彩的表现力，它在表现现实生活的真实、营造特定的氛围与情境方面有着无可比拟的优越性与感染力，如图1-16所示。印象派画家为更好地研究自然条件下物象之间的色彩关系，甚至大胆强调"色"而放弃"形"，造型越来越简练，而色彩因素在画面中的地位则逐渐加强。

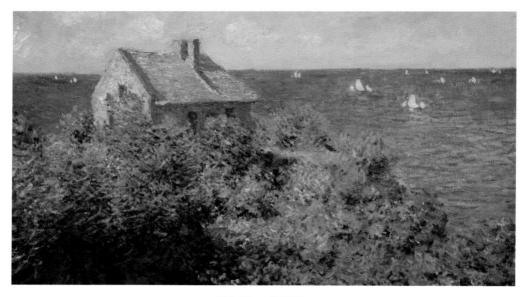

图1-16 《房子》

（2）装饰色彩侧重于自然色彩的形式美和程式化这一层面。它不受物体固有色、光源色、环境色等自然色彩的束缚，讲究色彩的象征、概括、归纳和借用，具有简练、单纯、含蓄、夸张的特点。它强调个人意念和主体情绪的表现，着重研究物体固有色之间的对比与调和规律，以及各民族对色彩的欣赏习惯等问题。装饰色彩与装饰形态相辅相成，形的情感靠色来表达，具有独特的美感。

色彩艺术设计要求各种色彩在空间位置上进行有机的组合，色彩按照一定的比例，有秩序、有节奏地彼此相互依存、相互呼应，从而构成和谐的新的色彩整体。色彩构成具有抽象意义，它通过研究色彩要素之间的组合、搭配与交变，获得具有审美价值的原理、规律、法则和技法。它注重色彩与人的生理和心理因素的关系，并充分调动这些因素，用象征、借喻、隐喻等手法来体现色彩的个性与情感，其重点在于掌握规律，运用逻辑的、抽象的思维方式来研究色彩的配置。

不同的色彩学体系有着不同的观察视点与研究角度，但无论是写实色彩还是装饰色彩，

相互之间都有着密不可分的联系，它们都是在社会生活实践的过程中，由于人们的不同需要和观念更新，经过长期的发展演变而形成的。它们各有所长又各有局限，相互区别又相互补充。在现代社会，绘画里揉进了构成的原理和表现技法，而设计中设计意图的传达有时也有赖于写实绘画的表现方法。为适应设计专业对色彩学习的要求，在综合以上色彩体系的基础上，以写生色彩的认识论为切入点，以启发、开拓色彩创意为目的，力求探寻多样化的色彩表现方式。

3. 色彩功能

色彩作用于人的视觉和心理的特性，称为色彩的功能。它包括物理功能、生理功能、心理功能、文化功能、造型功能和使用功能（如调节空间环境、烘托气氛、转移视线、改变空间构成、信息传达）等。下面对主要色彩的功能作简单介绍。

（1）红色能引起兴奋、激动、紧张等情绪，红光也易造成视觉疲劳和烦、怒的心理影响。红色因其注目性强的特点成为旗帜、标志、广告宣传的主要用色；又因其与事故、战争、流血、伤亡等产生的色彩相似而给人以不安全感，因此还是警报、危险的信号色。红与黑白色相配，强烈明快；与青绿色相配，能发挥其活力。

（2）橙色是所有颜色中感觉最暖的色相。它色感欢快、华美、喜悦、富丽，也是具有香味感的食品包装的主要用色。因其明度较高而比红色注目性更强，常作为信号色、标志色和宣传色。橙色与黑、白、褐色相配，色调明快易于协调；橙色与白色混合成为高明度的米黄色，柔和温馨，是室内装饰的常用色彩。

（3）黄色具有光明、希望的含义，给人以灿烂、辉煌、崇高、超然的感觉。明黄在中国大多数朝代是禁忌的颜色，是天子专用色，表示至高无上的威严。黄色因注目性强也经常用作安全色，如信号灯、施工中的符号、安全服等。黄色的性格冷漠、高傲、敏感，给人扩张和不安宁的视觉印象。黄色是色性最不稳定的色彩，纯黄色中混入少量的其他色，其色感和色性均会发生较大程度的变化。加入少量的蓝，黄色向绿色转化而趋于平和、潮润；加入少量的红，则带橙味，从冷漠、高傲转化为一种有分寸感的热情与温暖；加入少量的白，其冷漠、高傲感被淡化，趋于含蓄，易于接近。淡黄色系列容易使人联想到香味可口的食品，故食品包装常以此为主色调，红、橙、黄的组合是食品类包装、宣传的常用组合。

（4）绿色最为自然、亲切、平和及安稳。它被赞为生命之色，意味着生命和成长，象征着和平与安稳，它是农业、林业、畜牧业、邮电业、旅游业及和平与环保的象征色。绿色对人的视网膜最有益。它能调节人的神经系统，消除紧张，降低血压，在医学上对于治疗精神抑郁、头痛、胸闷有一定作用。绿色还被用作军事上的保护色。

（5）蓝色色感深远、纯净、轻快、透明。因其神秘、冷漠成为现代科学的象征色，易给人以冷静、沉思、智慧之感。蓝色也可以消除人脑疲劳，使人清醒，精神旺盛。蓝色与白色的镇静、寒冷感使其成为冷冻食品的标志色，还可作为医疗器械和药品的包装色。蓝色又具有寂寞、悲伤、冷酷的意义，蓝色的音乐色彩为悲伤色。

（6）紫色是高贵、优雅、神秘、华丽的象征。紫色颜料稳定性不高，但渗透能力很强，从而给人以流动、不安的感觉。明亮的紫色使人感到美好，为女性色；灰紫色容易造成人心理上的痛苦和不安。紫色的运用应当慎重，少则贵，多则俗。大自然中的紫色并不是很多，但它们的出现都是那么自然、巧妙、均衡，给人以清新、淡雅之感。

本章小结

　　本章介绍了色彩的概念、体系、功能和基本原理，以及设计色彩在生活各个领域中的运用情况。在课题作业实训的过程中应把握设计与色彩艺术之间的关系，发挥创造力，通过多样化的技法训练发掘和拓展色彩表现的无限可能。

思考题

　　1. 色彩是什么？

　　2. 为什么要学习色彩？

　　3. 色彩与艺术设计有何关系？

第2章

色彩分解

色彩分解是一种理解和分析色彩构成的方法，它有助于设计师、艺术家和学生深入探索颜色的基本原理和视觉效果。通过将复杂的色彩分解为更基本的组成部分，我们可以更好地理解色彩如何影响我们的视觉感知，以及如何有效地使用色彩来创造特定的风格。

本章将要介绍的就是"色彩分解"的方法。要想呈现出更加斑斓的色彩，可以将各种色彩并置分解、并置组合，使画面上的色彩越来越丰富，且极具形式感。

2.1 色彩分解的概述

由于人的眼睛会自行地将无数小色点混合，此时我们眼中的色彩便具有了光的颤动感。简而言之，就是这种色彩的表现不是靠事先调和，而是先分解出形成这种色彩的颜色，再将它们并置排列在画面上。

我们平时看见的颜色，无论是色光的混合还是色料的混合，都是色彩被感知之前已经混合好了，再由眼睛看到。这种视觉外的混色为物理混色。

通过分解并置后产生的色彩，是颜色在进入眼睛之前没有混合的，是在一定的条件下通过眼睛的作用将色彩混合起来。这种发生在视觉感知内的混色称为生理混色。由于生理混色效果在视知觉中没有变亮也没有变暗的感觉，它所得到的亮度感觉为相混各色的平均值，因此叫中性混合，如图2-1和图2-2所示。

图2-1 中性混合（图例一）

图2-2 中性混合（图例二）

点彩的形成受到空间距离和视觉的限制，眼睛辨别不出过小或过远物象的细节，会把各个不同颜色的色块感知为一个新的色彩，这种混合受到空间距离的影响，称为空间混合。空间混合属中性混合，既不加光也不减光。用空间混合的方法达到的混色效果比用颜料直接混合的效果要明亮。印刷中的三色版网点的排列，就是利用了这种混合原理。

新印象主义的画家们认为印象派表现光色效果的方法还不够科学，所以画家拒绝在调色板上调色，主张把不同的纯色彩的点或块排列交错在一起，让观者的眼睛自己去混合调色。

真正将色光原理直接应用于绘画实践的是新印象主义画家乔治·修拉（Georges Seurat）与保罗·西涅克（Paul Signac），他们研究色彩分解技法，创造了比较规则的、以色圆点为表现手段的点彩派技法。他们不再用轮廓线划分形象，而是用点状的小笔触，非常严格地将色彩一点一点地往画面上加，用色点构建形象。

修拉的志向是"科学地画画"，以彻底解决艺术问题。他只用几种纯色作画。他的调色板只是用来将这些纯色与不同量的白色混合，形成浓淡的不同，但绝不将不同颜色进行调和，以避免损害"数学般的精确"。如此，画布上的绘画效果便只能靠"视觉混合"来实现。《大碗岛的星期天下午》正是这样画出来的，如图 2-3 所示。

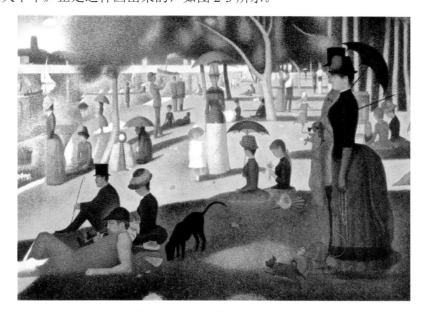

图2-3 《大碗岛的星期天下午》

《大碗岛的星期天下午》是他科学探索的代表作，修拉先是画大量的素描和草图，完成构图，然后回到画室里，严格按照补色原理耐心地点上无数大小相同的色点。作品描写的是：在法国巴黎附近的奥尼埃的大碗岛上，游人们在河畔的树林间休息、散步、垂钓。作品的前景用一大块暗绿色表示阴影，中间是一块黄色的亮部，表现阳光透过树木投射在草地上，各种色点交错呼应，交织成丰富的色调，整个画面充满着大自然的光影感。为此，他摒弃了画家的个性与激情，整整画了一年的时间，把各种形象经过科学分析处理，归纳成红、黄、青等原色和绿、橙、紫等间色的小圆点，精细的描绘使画面形象具有颤动的闪光效果。西涅克对此曾有一段具体的描述："他（指修拉）长时间摆弄那块当作调色板使用的烟盒盖，一面观察自然一面斟酌用色，从一笔到另一笔，最后把画板盖满颜色。"

点彩派用色彩并置的办法形成颤动的色彩效果（见图 2-4），尽管它过分地忽视了科学和艺术的界限，影响了画家的个人风格和创造力的发挥，但就色彩分解原理在绘画中的应用研究而言，新印象主义的画家们对光学原理在艺术创作中运用的探索和实践是值得肯定的。例

如，加拿大新一代印象派画家威廉·亨利·克拉普（William Henry Clapp）的作品《运木料》（见图2-5），虽然画的是加拿大的景色，但画家刻意描绘空气和水的闪光融合，画法上已明显地表现出点彩派的风格特点。

图2-4　颤动的色彩效果

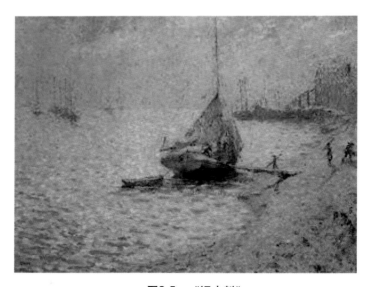

图2-5　《运木料》

点彩派另一位代表人物是保罗·西涅克，他与乔治·修拉被称为"新印象派"。他们共同研究色彩分解技法，创造了比较规则的用色圆点表现的点彩派技法。虽然西涅克仍然使用纯色，但他的画面较为活泼，与修拉的古典派不尽相间。

修拉死后，西涅克成为新印象派的代表。他运用长方形笔触描绘城市风光和乡间景色，特别是水上风光，他强调光色组合必须完全合乎光学和色彩学的互补原理。在《科利乌尔海滨》（见图2-6）这幅作品中，西涅克巧妙地运用点彩派技法使大自然的各种成分平衡起来，以达到他所谓的"最和谐、最明亮、最多彩的艺术效果"。

图2-6 《科利乌尔海滨》

色彩分解作为一种艺术表现手法，其作用可以归纳为以下几点。

（1）通过相互排列的色点或色块的自然混合，创造出具有光颤动感的色彩效果。这种混合方式能够模拟自然界中光线的折射和散射现象，使画面色彩更加生动和真实。

（2）色彩分解技术使画面呈现出类似气流般的颤动闪光效果，展现出复杂而鲜明的色彩变化。这种效果充分表达了印象派画家发现的色彩现象，即通过色彩的相互作用和视觉混合，创造出远观上的色彩和谐与丰富性。

（3）在画面上，色彩分解、视觉混合、补色及其相互增强的变化等不同色彩特性相互作用，使得画面整体效果更加鲜明和丰富。这种技术的应用，增强了色彩的表现力和视觉冲击力，为观者提供了更为丰富的视觉体验。

（4）通过精确的色彩分布和计算，运用补色原理，使笔触在补色的映衬下达到色泽的最大饱和度。这种方法追求颜色的"数学般准确"，确保了作品的完整性与和谐性，使得画面色彩既精确又富有表现力，如图2-7所示。

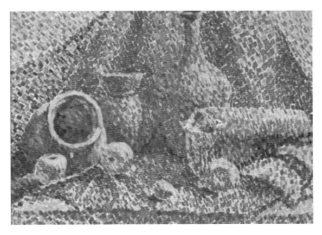

图2-7 色彩分解作用

未来主义画派的画家们深受新印象主义的影响，他们借鉴了新印象派的点彩技术和色彩分解的模式来表现强烈的色彩。翁贝托·波丘尼（Umberto Boccioni）创作于1910—1911年的《城市的兴起》（见图2-8）就是一例。在这幅画中，他追求"劳动、光线和运动的伟大综合"。画面前景是一匹巨大的红色奔马，它充满活力，扬蹄前进。在它前面，扭曲的人体如纸牌般纷纷倒下。背景是正在兴起的工业建设。在这里，象征的寓意非常明确：巨马象征未来主义者所迷恋的现代工业文明，它正以势不可挡之态迅猛发展。画面以鲜艳的高纯度颜色、闪烁刺目的光线、强烈夸张的动态及旋转跳跃的笔触表达了未来主义者的信条：对速度、运动、力量和工业的崇拜。

图2-8 《城市的兴起》

2.2 色彩分解的调和

在讨论色彩分解的特征时，我们参考了新印象主义大师保罗西·涅克的观点。他提出，随着艺术的演进，色彩的鲜明表现变得不那么突出，而色彩的和谐搭配逐渐成为艺术创作的重点。在色形分解的表现手法中，实现色彩的调和显得尤为关键。

那么，我们应该如何通过色彩分解来表现这种调和呢？

2.2.1 对比

1. 色彩对比

色彩对比主要包括色相对比、明度对比、纯度对比以及同时对比等。下面我们通过分析梵·高（Van Gogh）的《播种者》（见图2-9）来具体理解这些对比是如何在艺术作品中体现的。

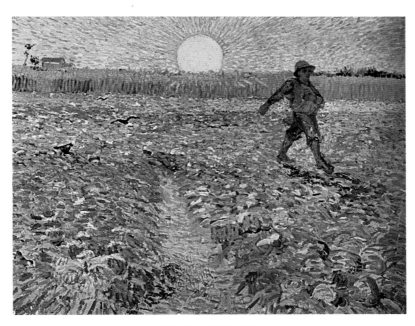

图2-9　《播种者》

在这幅作品中，梵·高巧妙地使用了橙色，将其置于红色和黄色旁边。当橙色与红色相邻时，它看起来会偏向黄色。这是因为橙色是由红色和黄色混合而成的，当它与红色并置时，两者的共同部分得到增强，而差异部分则更加突出，使得橙色看起来比单独存在时更加偏黄。这种色彩的相互作用就是所谓的色相对比。在与其他色彩比较时，也会出现类似的效果。

梵·高还运用了互补色对比，使用黄色和紫色来构建整幅画的色彩基调。在整幅画中，柠檬黄色的天空、金黄色的太阳与占据画面三分之二的蓝紫色的地面形成了鲜明的对比。而那充满生命活力的大地，则通过紫色系列的钴蓝、蓝紫、玫瑰紫以及黄色系列的土黄、中黄、黄绿的交替和对比来表现。通过这种由大到小的补色关系构建的色块和线条对比，创造出了充满强烈光感的色调，生动地展现了大自然的生机与活力。

梵·高的色彩运用主要基于对比色彩的原理。通过互补色的对比，他创造出了强烈、浓郁、充满闪烁效果的色调，这些色调恰恰反映出了一种狂热、神经质的生命力量，如同燃烧的火焰一般。通过这样的色彩运用，梵·高成功地表达了他对生命和自然的深刻理解和热情赞颂。

在色彩对比中，有时两种对比色会产生相互渗透的视觉效果，这种现象可能会影响它们之间界线的清晰度。当两种对比色具有相似的彩度和明度时，它们的对比效果会更加显著；而当这两种色彩接近互补色关系时，对比效果会更加强烈。

以比利时著名印象派画家埃米尔·克劳斯（Emile Claus）的作品《安娜·德温特像》为例（见图2-10），在这幅肖像画中主人公被巧妙地置于风景之中。克劳斯是一位学院派自然主义画家，因此他在写实造型方面有着深厚的功底，对人物的形体刻画既严谨又充实。同时，他还采用了印象派的光色画法，这种两种画法的结合使得安娜的肖像既形似神肖，又富有外光感。克劳斯用细小而有力的笔触和色块塑造了面部、手部以及连衣裙上的网状花纹，赋予了画面丰富的体积感。与此同时，他在水平面上的帆船和天空倒影部分使用了宽阔而简略的笔触和色块，形成了画法上的对比。在色彩运用上，受光部分的橘红色面部和手部在以蓝绿色调为

主的画面中显得格外鲜明和突出，这使得整个肖像更加引人注目，有效地吸引了观者的视线。通过这样的色彩和笔触处理，克劳斯成功地创作出了一幅既具有写实细节又充满印象派光影变化的杰出作品。

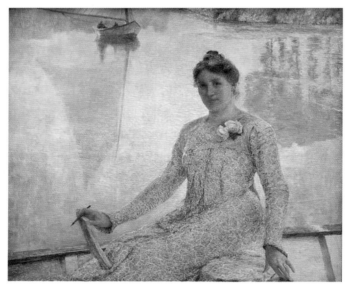

图2-10　《安娜·德温特像》

2. 色彩对比的原理与心理效应

为了理解色彩对比的原理，我们可以先做一个实验。

将目光集中在图 2-11 中央的黑色十字上，停顿 20 秒左右，然后将视线移至上方的黑色十字上。此时会在白色背景上看到画面下方红色圆形及绿色圆形的残影。残影中的色彩是原有色彩的补色，这种视觉残影现象是由视觉生理条件所致。

色相对比是指不同色相之间的差异所产生的对比效果，这种对比不仅在视觉上非常明显，而且能够给人带来不同的心理感受。值得注意

图2-11　实验图

的是，明度对比、纯度对比、补色对比等都与色相对比有着不可分割的联系。在色相环上，色相之间的距离决定了对比的强度，从色相环中任一色出发，都可以探索出多种色相对比的组合。

3. 色彩对比的表现方式

1）补色对比

互补色的组合形成了一种独特的关系：它们既相互独立，又相互依存。当这两种色彩相邻放置时，它们之间的对比达到最大，从而产生鲜明的视觉效果；而当它们以某种比例混合时，

会产生中和的效果，最终形成一种中性的灰黑色调。每种色彩只有一种特定的补色。在色相环中，互补色通过直径彼此相对。互补色如果比例使用得当，就会产生一种静态而稳定的视觉效果，每种互补色都有自己的独特性。

例如，西涅克的作品中巧妙地利用色彩的色相、明度和纯度的比例变化，通过随处可见的对比，展现了色彩的整体和谐与空间感的表达。如图2-12所示，西涅克的作品展示了如何通过色彩的科学运用，达到艺术表现的目的。

图2-12 《费力克斯·费内翁像》

2）同时对比

同时对比是指将两种颜色并置时，每种颜色都会影响观者对另外一种颜色的感知，每种颜色看起来都带有相邻色的补色光。例如，同一灰色在黑色背景上显得更亮，在白色背景上显示得更暗；同一黑色在红色背景上呈绿灰色，在绿色背景上呈红灰色，在紫色背景上呈黄灰色，在黄色背景上呈紫灰色；同一灰色在不同颜色的背景上都稍带有背景色的补色，红与紫并置，红倾向于橙，紫倾向于蓝。相邻颜色都倾向于将对方推向自己的补色方向。红与绿并置，红色显得更加红，绿色显得更加绿。

2.2.2 色调

1. 色调的分类

配色的一般规律为：任何色相均可以作为主色调，与其他色相结合，形成互补色、对比色、邻近色和同类色的色彩组合。写生中色彩的生动性往往通过掌握条件色（或环境色）的规律来实现，而掌握条件色规律的首要问题是解决色调问题。不同颜色在视觉上能引起不同的色彩感觉。例如，红、橙、黄的温暖感很强烈，被称为暖色系；青、蓝、绿具有寒冷、沉静的

感觉，被称为冷色系。色调有很多种，色调系列由 24 个色相与 9 个色调组成。

2. 各色调之间的关系

首先，我们可以通过图示直观地理解色调之间的关系（见图 2-13），然后再详细地分析不同关系的色调组合在一起的色彩视觉和心理效果。

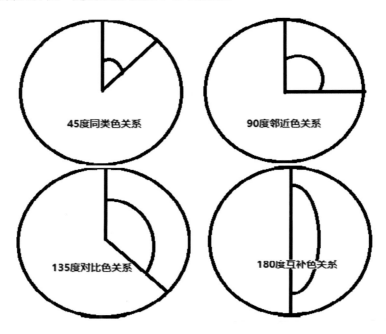

图2-13　色相环中各色调之间的关系

1）同类色关系

色相环中相距大约 45 度的两个色相，属于同类色关系，呈现出弱对比效果。同类色相主调非常明确，是非常协调、单纯的色调。

2）邻近色关系

色相环中相距大约 90 度的两个色相，属于邻近色的关系，呈现出对比效果。邻近色调由色相环中接近的颜色配合形成，在生活中广为应用。色相间的色彩倾向近似，冷色组或暖色组较明显，色调统一和谐，感情特性一致。

3）对比色关系

色相环中相距大约 135 度的两个色相，属于对比色关系，呈现出强对比效果。对比色色相感鲜明，各色相互排斥，既活泼又旺盛。在配色时，可以通过处理主色与次色的关系而达到色组的调和，也可以通过色相间的秩序排列来实现统一和谐的色彩效果。

4）互补色关系

在 24 色相环中相距约 180 度的两个色相，属于互补色的关系，是对比最强的色组。互补色使人的视觉产生刺激性、不安定性。如果配合不当，容易产生生硬、浮夸、急躁的效果。因此，需要通过处理主色相与次色相的面积大小或分散形态的方法来调节和缓和过于激烈的效果。

在日常生活中，色调无处不在。对于艺术品的欣赏者来说，它是艺术品的主要色彩倾向；对创作者来说，它是艺术品的"统帅"和"指挥"。如果没有色调的"统一指挥"，丰富的局部冷暖色彩就可能失去整体的和谐，导致视觉混乱，缺乏和谐感，没有统一的气氛和情调，难以达到以色传神、以色抒情、以色写意的目的。

莫奈的《卢昂大教堂》系列作品展示了因光照色相的不同而产生不同的色调变化。教堂的亮面色调随阳光色的变化而变化，暗面随天光色与环境色的变化而变化。早晨阳光呈现暖黄色，天光偏蓝紫色，照射在浅灰色的教堂上时，教堂的亮面色调便接近暖黄色，暗面色调随天光变化而近蓝紫色。接近中午时，阳光偏白且微暖，天光偏蓝，教堂的亮面与暗面的亦随之而变。黄昏时教堂处于逆光中的影子里，整个教堂受天光影响而偏冷色调，伫立在充满暖光的天幕之中。《卢昂大教堂》亮面细部色彩丰富而有变化，但从远处看，它给人的印象是教堂的整体形象，而不是色块堆砌。如果过分专注于细部色彩的丰富性，可能会忽视整体的主谐与美感。

图2-14所示是《卢昂大教堂》系列作品中的两幅作品。

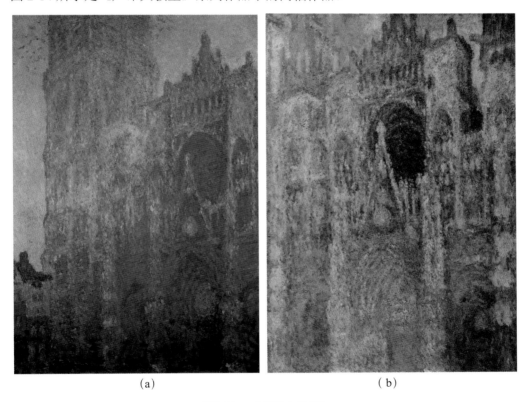

（a）　　　　　　　　　　　　　　（b）

图2-14　《卢昂大教堂》

画家在观察物象时，并非简单地复制相机捕捉的图像，而是通过个人的视觉感受和认知来理解对象。画家所感知的物象色调，也并非自然界色调的直接翻版。在艺术作品中，物象与色调不应是冷漠的客观记录，而应是艺术家情感的形象化表达，是艺术家的表达与物象及其色调的主观统一。作为绘画语言的色调，只有在能够传达作者情感时，才真正具有艺术性。

2.2.3　对比、调和、色调的相互关系

绘画作品的内容和艺术感染力是通过各种艺术手段来表现的。在色彩方面，它给观众留下的视觉印象、引发的情感和情绪，都取决于作品的色彩是否能够贴切地表达作品主题、作品的色调是否富有魅力和独独性。色调应富有韵律感，使色彩达到"多样的统一"，给观众以调和的印象。对比与调和在一幅画作中的集中体现就是色调，它是画面美感和作者情感表达的载体。

配色的调和涉及色相、明度、纯度和面积等方面。不同颜色的视觉影响力各不相同。根据歌德的色彩理论，如果使用黄色与紫色两个纯色来构成图案色彩，面积比应为 1：3；而使用红色与绿色构成图案时，面积比应为 1：1。孟塞尔认为色彩和谐的面积比也与纯度有关。例如，红色与青绿色在同等面积下旋转混合时，不会得到无色相倾向的中性灰色，这是因为红色的纯度较高。只有降低红色的纯度或将红色的面积减少到青绿色的一半，才能达到色彩的和谐。

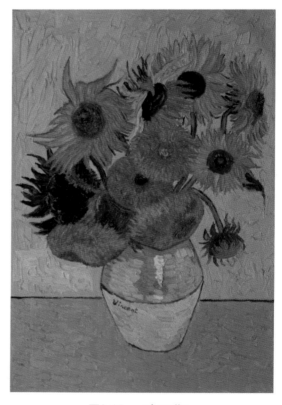

这表明，如果红色与青绿色在明度相同的情况下，红色的纯度是绿色的两倍，那么为了达到和谐，绿色的面积应是红色的两倍。因此，在配色中，较强烈的颜色应减少其面积，而较淡的颜色应增加其面积，这是实现色彩面积均衡的一般法则。当然，色彩面积的均衡是一种创造静态美的方法。如果在一幅色彩构图中有意让一种色彩占主导地位，那么可以获得各种富有感染力的配色效果。

例如，梵·高的《向日葵》（见图 2-15），通过色相轮中相隔较远的铬黄色花朵与浅蓝色背景形成色相、明度、纯度三方面的对比，并利用轮廓线的茶色和花萼绿色进行对比。通过将背景色、茶色、绿色等次要部分作为主要部分（浓烈铬黄色花朵）的陪衬，实现了所有部分在形体和色彩细节上的相互协调，给观众带来平衡和美的体验。

图2-15　《向日葵》

2.3　色彩分解的重点

色彩分解，又名"点彩"，在色彩学上称为颜色空间混合，是指将所要表现的色彩进行分解，并在画面上并置，使这些色彩投射在观众的视网膜中混合生成新颜色的现象。这种颜色混合既属于色光混合类型，又属于色料混合，它的光学性质是中性的，既不增加光也不减少光。

1. 以纯色为主，灰色为辅

色彩分解需要分解的内容是画面中的纯色，因为纯色更容易刺激人的视觉。灰色的控制也是把握画面整体色彩的重要因素，因此需要着重分析与画面相适应的灰色的明度、饱和度以及与周围纯色的关系。

2. 研究的重心放在物体的体积塑造上

体积感是通过运笔形式、笔触的排列方式、轻重及色彩分解来表达的。在空间表现中，可要遵循一条规律："近纯，远灰"，以微妙中性的色彩体现物体色彩的个性塑造。

图2-16所示的画作展现了一种既静谧又清新的气息。近看，画面上是密密麻麻、色彩斑斓的"点子"；远看，则不仅分清了人物、风景、树木、建筑等形象，而且呈现出复杂而鲜明的色彩变化。北京的胡同和街景，既亲切又有几分陌生。亲切的是路边的红墙、白塔，普通的灰砖墙胡同、小院；陌生的是由彩色"点子"点出来的景色，给人一种朦胧的美感。

例如，红色的墙并不是单一的红色小点，细看去还有着蓝色、黄色、绿色的小点。这些小点看似随意，但从整体上看又与主色调的红色和谐统一，使红色有了层次、对比、光色的变化。即使是斑驳的树影，也不是单一的颜色，而是由红色、绿色、蓝色的小点组成的光影，远看显得自然和谐。

色彩运用既包含了对光色的科学研究和客观的记忆，更具有表达的主观性和个人偏好，显得随心所欲。正是这样才使他真正做到了"似与不似之间"，把色彩的和谐性、对比性、神秘性发挥到了极致。这样的"点彩"景色，似乎出现在梦中，那些残破胡同的墙、瓦、门、树也都有了几分诗情。

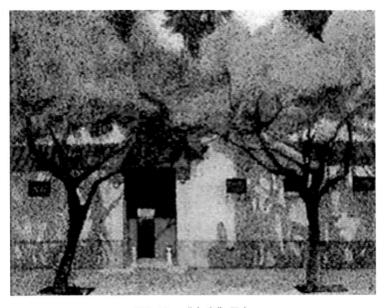

图2-16 "点彩"景色

3. 主观运用规律

带有设计性的色彩分解需要理性的分析，为了达到理想中的画面效果，需要精确分析表

现，可以适当夸张，不必严格遵从现实，理性估算分析的成分大于现实的观察和如实的表达。

4. 用色度渐变表达物体

将色度与物体体面明暗变化相结合，让色彩代替纯粹的明暗成为表达物象光感、体积感的主要元素。以色彩在画面中横向、纵向的变化为主，空间的纵深不予以强调。用色彩的冷暖推移改变大面积平面色彩的呆板感，带来富有变化的感觉。

西涅克将原有的色彩按照色轮上的顺序排列，减弱相邻的颜色，尽可能地建立起它们的色阶顺序。一系列笔触将它们排列在画布上，恰好与该部分的固有色、光线颜色、反光颜色相协调，眼睛即可发现正在诞生中的光学混合。这些成分的重叠和有序排列保证了色彩的变化，颜色的单纯保证了清新，光学混合保证了明亮。和色素混合相反，一切光学混合都倾向于明亮，如图2-17所示。

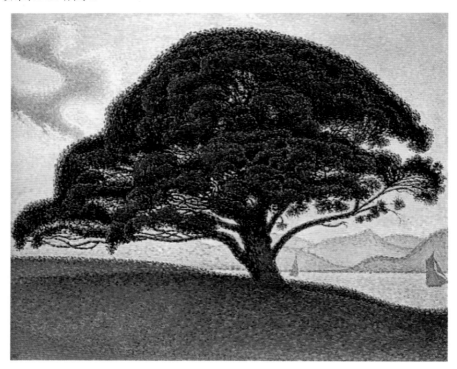

图2-17　《树》

5. 色块分布和色度反差

用色块的分解来体现色彩的丰富变化，就是为了展示出更多丰富的色块。因为每个大块色彩之间的重复色容易使画面混色，不易区分，所以要注意每块颜色之间轮廓的互相衬托是怎样体现画面节奏感的。

西涅克在他的作品《阿维尼翁的教皇宫》中，用许多纯色小点聚集在画面上，形成了视觉上的融合，创造出阿维尼翁教皇宫的意象（见图2-18）。画面左侧以绿色调呈现了阿维尼翁的著名大桥，刻意强化了每块色彩间的轮廓衬托，避免混色。

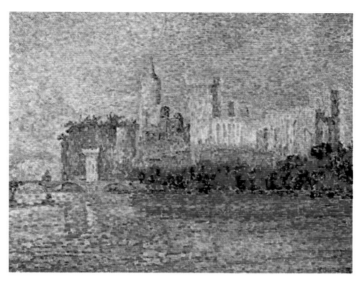

图2-18 《阿维尼翁的教皇宫》

6. 处理好画面色彩与主色调的关系

色彩分解模式下，如果不处理好众多纷繁的色彩的秩序，画面就会显得杂乱无章。因此，必须处理好各个部分色彩与主色调的关系，事先对主色调的面积倾向有一个明确的定位，重复利用色彩分解的特点实现视觉混合，将主色调分离出来的颜色并置，由视觉混合体现主色调，如图 2-19 所示。

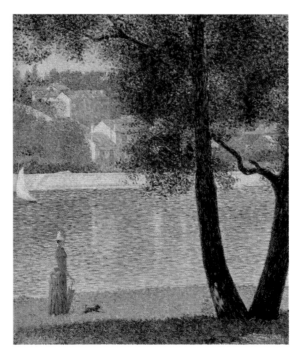

图2-19 《库尔伯瓦的塞纳河景色》

2.4 色彩分解的表现

色彩分解的表现应该采用什么样的形式？是否只能采取点、块的形式？掌握好实际操作技术是画面效果好坏的关键。色点、色块只是观念上的总括，实际上还有很多具体形式，以及这些形式在底色映衬下呈现的各种效果。

2.4.1 形式

1. 点形

这是传统点彩的表现方法，通过重复点画一个个密集的小点，从而产生斑驳的画面效果。用这种方式表现的画面，物体与物体、物体与背景间的边缘融合自然、透气，同时有厚重感。例如，瓦西里·康定斯基（Wassily Kandinsky）的《马上的情侣》采用的就是点形的表现方法，如图 2-20 所示。

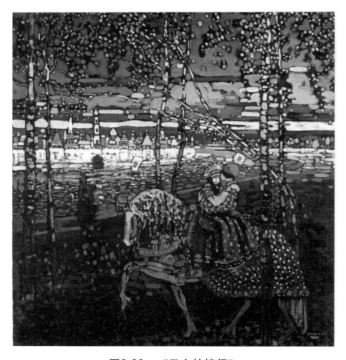

图2-20　《马上的情侣》

2. 碎石形

欧洲早期就有以碎石拼贴的镶嵌画，也可以在很多公园、广场的小径中发现这样的形式。在绘画中，将画笔斜着画，类似三角形的碎石形状就产生了，这样的形状自然，而且比较容易掌握，如图 2-21 所示。

图2-21　碎石形图例

3. 方块形

方块形笔触大小较为一致，笔与笔之间不易留出底色，横线与竖线轮廓非常平整。在绘制弧形轮廓时，可能会出现锯齿状，不过这样的效果也别具一格（见图2-22），与"十字绣"的效果有异曲同工之妙。

图2-22　方块形图例

4. 条状形

将笔触工整地排列成条状形，来拼凑画面色彩。条状形的长短、横竖比例可以根据画面造型的需求灵活控制。横竖条状的形状虽然无法表现出物体的细微变化，但却具有较强的装饰性。

梵·高对印象派的用色技法十分感兴趣。在他的自画像中，采用了印象派的并列纯色点彩法，赋予画面生动的视觉效果，如图2-23所示。

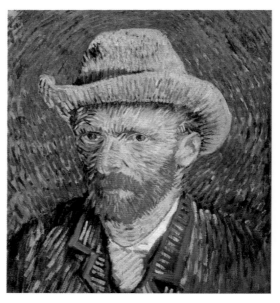

图2-23 《自画像》

在梵·高的《自画像》中：① 灰色毡帽使用了褐色、紫色、蓝色；② 背景使用了蓝色、黄色两种补色；③ 脸上的暗部使用了橙色、绿色；④ 亮部使用了黄色、橙色及红色。

另外，梵·高一生中最后的写生作品《乌鸦群飞的麦田》（见图2-24），也大量使用了条状形笔触。

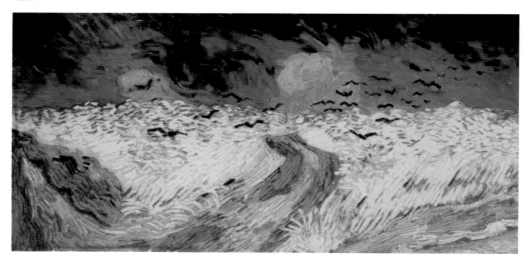

图2-24 《乌鸦群飞的麦田》

5. 编织形

编织形是将比例一致的横竖交叉十字形作为单元体，整齐地组合，形成编织的画面效

果。这种表现方式具有很强的装饰美。但注意一定要从局部逐渐扩展，十分理性而有步骤地将一个个十字填满。《文森特·梵·高》（见图2-25）是法国画家图卢兹·劳特列克（Toulouse Lautrec）的作品，作者运用色粉笔直接在纸上交错调和，以重叠的笔法在暖色底上加亮色进行创作，显示出较强的色彩分解效果。他在创作中创造了一种理想的冷光，这使他能够深入挖掘人的形象。

6. 勾状形

勾状形是指画面中每一个笔触都带有勾状。这种印象派的散摆画法，形成像树叶飘落的效果。这种方法要求用笔具有爆发力，强调速度形成的笔触也自由洒脱。它的优点在于笔触间易于衔接，且底色透叠自然，色彩表现灵活，能够自由地反映不同物体的色彩变化，有梦幻般的效果。

7. 综合型

综合型是将上述各种表现方法根据作者的创作需要加以综合运用。在运用时，应以其中的一种为主要的表现语言，以避免画面显得凌乱或破碎。例如，在《花园里的女子》（见图2-26）这幅画中，通过运用不同的色点、色线和色块，加上光色的变化，将色彩统一在蓝紫色的色调之中，同时又有许多对比色的交错，使花园中的景物产生耀眼的光芒。在画家的眼里，人与自然都具有同等的重要性，都是传达光和色彩的媒介，这种处理手法使人与自然融为一体。

图2-25　《文森特·梵·高》

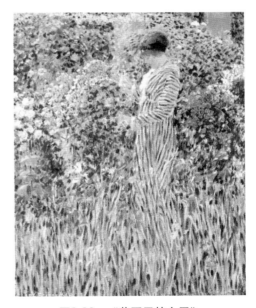

图2-26　《花园里的女子》

2.4.2　映衬

映衬是一种技法，通过纸张底色透过笔触间的空隙来产生效果。在白纸上进行点画时，如果不多次覆盖，笔触之间难免留有空隙，从而使纸张的底色透出来。这样可以使色点、色

块充满光感，特别是鲜亮的色彩，能使整幅画的色相更加明亮，甚至产生光影的渐变效果。如果是黑纸，底色透露出的黑色与画面上的颜色形成鲜明对比，也具有特殊的美感，如安德烈·德兰（André Derain）的作品《科利乌尔的山》，如图2-27所示。

如果使用有色泽的画纸，可以将画面色彩统一在有色泽的底色中，还可以利用底色进行冷暖对比。如果画面中冷色多则透暖，暖色多则反之。我们可以根据自己的喜好选择中性色的画纸。

图2-27　《科利乌尔的山》

又如，劳特列克在描绘"乐园"场面的《红磨坊舞会》中，在以绿色为主色调的环境衬托下，红衣女子显得鲜明突出，而远处一位男士身上由绿色线条组成的上衣与背景的绿色相映成趣，构成了画面的空间感。除了鲜明活跃的色彩外，画家还运用潇洒流动的线条和笔触，增强了画面的动势和喧闹感。画面中的色彩、线条和笔触具有强烈的表现力，如图2-28所示。

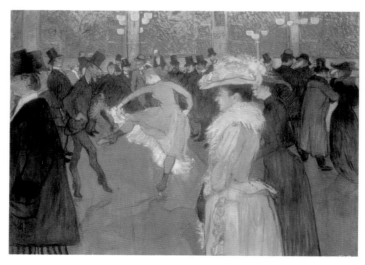

图2-28　《红磨坊舞会》

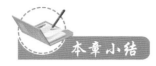

本章小结

　　本章介绍了有关色彩分解的基本知识，以及一些美术画家对色彩分解研究所做的贡献及其优秀作品。色彩分解作为色彩学的基础，是色彩学习中不可忽略的重要一环。

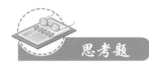

思考题

　　1. 色彩分解的特征有哪些？

　　2. 色彩分解的作用都有哪些？

　　3. 色彩对比都有哪些表现方式？

　　4. 色彩分解的表现有哪些？

　　5. 对比、调和、色调的相互关系是什么？

第 **3** 章

色彩意象

艺术家通过艺术语言塑造形象，旨在表达特定的情感、趣味、认知和思想倾向，甚至是超越具体形象意象和意境。

当我们观察色彩时，除了会受其物理属性的影响外，心理上也会立即产生感觉，这种难以用言语形容的感觉，我们称之为印象。它是画面中色彩所蕴含的意味、象征性和潜在情感，即色彩的意象。

3.1 色块意象

在视觉感受中，每种色彩都有它独特的情感表达方式，能够让人联想到具体的事物或想象中的情感境界。比如，红色让人联想到火焰、喜庆和热闹；黄色让人想到香蕉、阳光和幸运；绿色让人想到树林、健康和环保等。下面的色块图例可以帮助我们更好地理解色块的意象。

1. 红色的色彩意象

红色因其易于吸引注意，在各种媒体中被广泛应用。除了具有鲜明的视觉效果，它还象征着活力、积极、热诚和温暖，如图 3-1 所示。另外，红色也用来作为警告、危险、禁止、防火等标识色。在一些场合或物品上看到红色标识时，人们通常不必仔细看内容，就能了解警告危险之意。在工业安全用色中，红色即是警告、危险、禁止、防火的指定色。

图3-1　红色的色彩意象

2. 橙色的色彩意象

橙色（见图 3-2）明度高，在工业安全用色中作为警戒色，如火车头、登山服装、背包、救生衣等都使用橙色。由于橙色明亮耀眼，在使用时需要注意搭配其他色彩和表现方式，以充分发挥其明亮活泼的特性。

图3-2　橙色的色彩意象

3. 黄色的色彩意象

黄色（见图 3-3）明度高，在工业安全用色中作为警告的危险色，常用来警告危险或提醒注意，如交通标志上的黄灯、工程用的大型机器、学生用的雨衣和雨鞋等，都使用黄色。

4. 绿色的色彩意象

在商业设计中，绿色传达的是清爽、理想、希望和生长的意象（见图 3-4）。这与服务业、

卫生保健业的要求相吻合。在工厂中为了避免操作时眼睛疲劳，许多机械使用绿色。医疗机构的场所也常使用绿色来规划空间颜色，标记医疗用品。

图3-3 黄色的色彩意象

图3-4 绿色的色彩意象

5. 蓝色的色彩意象

蓝色具有宽广、沉稳的意象（见图3-5）。在商业设计中，强调科技、效率、外延性的商品或企业形象，大多选用蓝色作为标准色或企业色，如电脑、汽车、影印机、摄影器材等。此外，蓝色也代表忧郁，与很多西方文学作品中的意境表达相契合，这个意象多用于与文学作品相关的商业设计中。

图3-5 蓝色的色彩意象

6. 紫色的色彩意象

紫色明度偏低，具有高贵、典雅和神秘的特性（见图3-6）。在设计用色中，紫色多用于与女性有关的商品或行业，体现其色彩意象。在其他类别中，紫色一般不作为主色调。

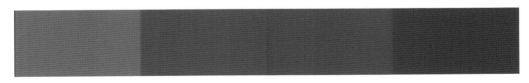

图3-6 紫色的色彩意象

7. 褐色的色彩意象

褐色（见图3-7）通常用来表现原始材料的质感，如麻、木材、竹片、软木等，或用来传达某些饮品原料的色泽或味感，如咖啡、茶、麦类等，或用于强调格调古典优雅的企业或商品形象。

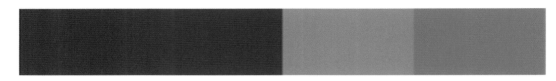

<p style="text-align:center">图3-7　褐色的色彩意象</p>

8. 白色的色彩意象

作为无彩色，白色可以与其他任何颜色搭配。纯白色会给人寒冷、严峻的感觉，因此在设计中使用白色时，通常会带有一定的色彩倾向，如象牙白、米白、乳白等。在家居和服饰领域，白色是永恒的流行色，可以和任何颜色搭配。

9. 黑色的色彩意象

黑色具有高贵、稳重和科技的意象。许多科技产品，如电视、跑车、摄影机、音响、仪器等，大多采用黑色。此外，黑色的庄严意象常用在一些特殊场合的空间设计。在生活用品和服饰设计中，黑色常用于塑造高贵、严谨的形象。黑色是一种永恒的流行色，适合与许多色彩搭配。

10. 灰色的色彩意象

在商业设计中，灰色具有柔和、高雅的意象（见图3-8）。灰色属于中性色彩，男女皆宜，所以灰色也是一种永恒的流行色。许多高科技产品，尤其是和金属材料有关的产品，几乎都使用灰色来展现高级和科技感的形象。通过形成不同的层次变化或与其他色彩搭配，灰色可避免显得过于素静或沉闷。

色块的表现力是丰富而有力的，每种色彩通过其独特的视觉感受传递其独特的色彩意象。画面的色调取决于色块或色组的性质，也就是色彩的具体属性，如明度、色相、纯度等。在一幅画面里，若某一项或两项元素起主导作用（如色彩的明暗变化或色相变化），便可构成某种特定的画面色调，从而产生特定的视觉心理效果。

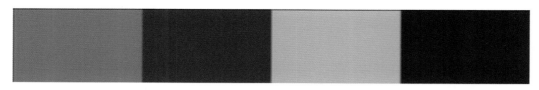

<p style="text-align:center">图3-8　灰色的色彩意象</p>

 作品赏析

图3-9～图3-11所示的作品里展示了画家对于色块表达的独特见解。画家通过不同的色块传达色彩的意象和情感。

如图3-9所示，亨利·马蒂斯（Henri Matisse）在《国王的悲伤》中运用三个不同色块构建了抽象的人物形象。画家通过黑色、白色、绿色、黄色和红色、蓝色色块及线条的并置与

对比，表达了自己愉快欢乐的心情。

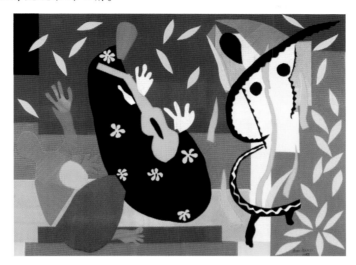

图3-9　《国王的悲伤》

如图3-10所示，凯斯·凡·东根（Kees Van Dongen）在这幅《莫德赫斯科引吭歌唱》半身肖像中，摒弃了一切细节和次要元素，以强劲有力的笔触和强烈刺目的色块塑造人物形象，产生了强烈的视觉冲击力。

如图3-11所示，法国画家费尔南德·莱热（Femand Leger）在《建设者》中以红、黄、蓝、黑、白等色彩形成强烈的视觉冲击力，展现了一幅充满力量感的作品。

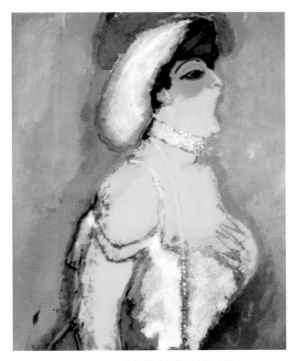

图3-10　《莫德赫斯科引吭歌唱》

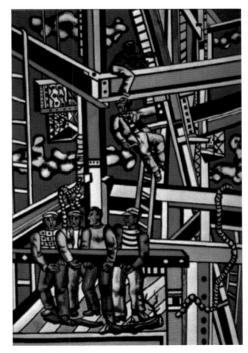

图3-11　《建设者》

3.2 光色意象

在光的有色世界里，光与现实的关系体现在物体在光的照射下呈现的色彩意象。当我们看到流光溢彩的街灯和交相辉映的奇特色彩时，自然会想到光与色的组合。光的存在让现实世界变得既真实又虚幻。光与色虽是两个不同的概念，但从科学角度分析色彩的来源时，光使色彩变得绚丽灿烂。没有光，再精彩的画面也无法传递出美妙的色彩意境。

在颜料里加入特定的化学原料，可以让颜料产生光影的视幻觉现象。虽然幻觉是虚无的，但是这种视幻觉能够被感知，并通过光和色的组合形成特殊的效果，产生画面的节奏感和韵律感。

光色意象能够从两个层次上传达艺术的感染力：一是通过光影本身的平面表现传递视觉，突出形式感；二是通过光的特殊的表达方式、光的跃动和变化体现光与色彩的节奏和意境。

表现光色意象的技法主要有以下几种。

（1）用光源色体现光的感觉。在现实生活中，所有的光源本身都是发光体，也具有光源色，能够给光以色的感觉，产生光的意象。比如，白炽灯发出黄色光，荧光灯发出白色光。

（2）用明度推移表现光色效果。在现实生活中，通过光影变化关系体现光色意象。比如，用黄色到红色的渐变来表现光的发射。

（3）用空间混合的方法体现光感。

（4）用逆光的方式表现强烈的光照效果和光感。

（5）用珍珠般的圆点来表现光的意象，如静物里的高光、人物衣服上的亮片、花丛中的叶片产生的光斑色彩。

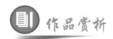 作品赏析

如图3-12所示，在作品《鲁弗申镇边，路》中，卡米耶·毕沙罗（Camille Pissarro）运用他所偏爱的明暗对比手法来处理画面的空间，通过使用大面积黄色色块，不仅清晰界定了画面界限，也营造出阳光普照的效果。

如图3-13所示，在《灯》这幅作品中，俄罗斯画家特卡乔夫兄弟用强烈的光源色彩来表现人物的面部表情，用白色、黄色来表现光源照射下的人物面部和衣服，与背景中的大面积红色形成对比。

印象派画家关注光和色彩关系的研究，倡导走出画室，对自然物进行写生。他们以迅速的手法把握瞬间的印象，使画面呈现不寻常的、新鲜生动的感觉，揭示大自然丰富灿烂的景象，对艺术创造作出了重要贡献。

在克劳德·莫奈（Claude Monet）的《日出印象》（见图3-14）这幅作品中，作者描绘了透过薄雾观望阿佛尔港口日出的景象，运用直接戳点的绘画笔触，描绘出晨雾中不清晰的背景，多种色彩赋予了水面无限的光辉。朦胧的描绘使小船依稀可见，而变幻的色彩表现了强烈光线的美丽和绚烂。

如图3-15所示，在《割草时节——草图之一》这幅作品中，俄罗斯画家阿·特卡乔夫（А.Ткачев）运用白色色线来表现强烈的光照效果，局部的白线进一步渲染了画家在表现人物时

的心理感受。

如图3-16所示，在莫奈的《草地上的午餐》这幅作品中，作者在描绘外光的生动和景物的真实自然方面，用点点光斑描画透过林木洒在人物身上和地面景物上的阳光，体现了光线的浪漫、轻松之感，透明灿烂，令人耳目一新。

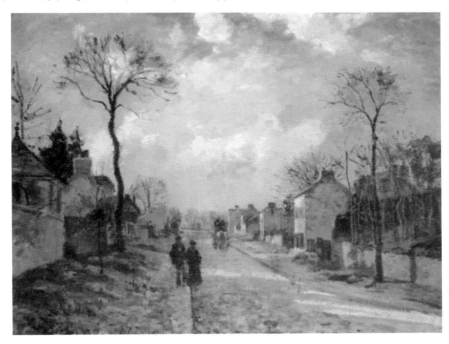

图3-12　《鲁弗申镇边，路》

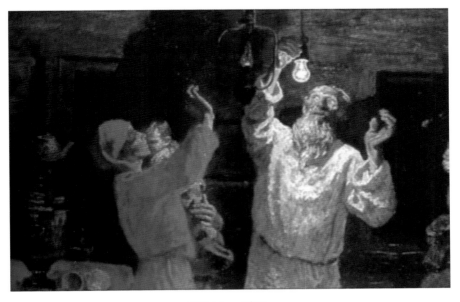

图3-13　《灯》

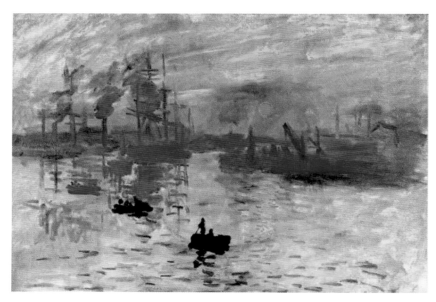

图3-14 《日出印象》

图3-15 《割草时节——草图之一》

图3-16 《草地上的午餐》

如图3-17所示，通过《鲁昂大教堂》这幅作品可以领略不同的色彩感觉。莫奈对光和色彩的探索匠心独运，在光照下教堂的轮廓被冲淡了，显得很微弱，随着光的变化引起色彩的改变，教堂形态也发生了变化。画家注意捕捉每一瞬间表面色彩的幻影与长久不变的形体结构的对比关系，运用浑厚的笔触层层叠加的画法和色彩的明度推移变化，形成大片的碎块厚涂，使教堂具有分量感和体积感，显得深沉而神秘。

如图3-18所示，这是埃德加·德加（Edgar Degas）的代表作《舞台上的舞女》，这幅画描绘的是一位舞女在舞台上的瞬间。埃德加的这幅作品充分展现了他对人物动态的精准捕捉和对细节的精细刻画，以及他对光影效果的巧妙运用。

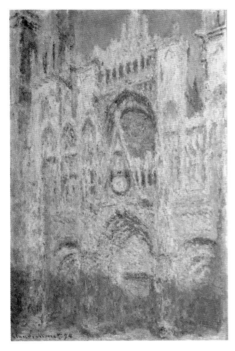

图3-17 《鲁昂大教堂》

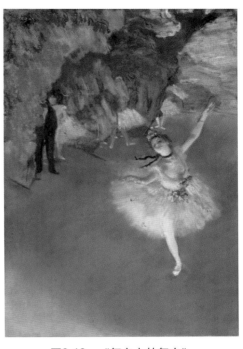

图3-18 《舞台上的舞女》

如图3-19所示，在《红土墙》这幅作品中，画家李东鸣巧妙地利用透过墙体的微弱光线，来突出土墙的面积感，产生强烈的对比效果。这种光影运用削弱了对象本身的体积感，转而通过光与色的变化来表现画面的意境。

图3-19 《红土墙》

3.3 抽象意象

　　抽象派艺术的兴起主要受到工业和科学技术发展的推动。当时的建筑和环境设计要求有更为概括、精练和简化的艺术形式与之相匹配。在艺术领域抽象是一个相对的概念。抽象的本意是指人们在认识事物的过程中舍弃事物的非本质因素，提取本质因素。在美术研究领域，抽象与具象相对应。虽然在人类早期的艺术作品中已经有抽象艺术的表现形式，但是直到现代才真正确立，人们才对抽象这个概念有了明确的界定。

 作品赏析

　　如图3-20所示，在《阿德勒·布罗赫·鲍尔像》这幅作品中，古斯塔夫·克里姆特（Gustav Klimt）采用金色作为背景色，以各式金黄色纹样图案构成的衣饰装扮人物形象，使整个画面显得高贵且华丽。画家在创作时充分发挥了写实造型和装饰风格，巧妙地结合了具象和抽象这两种表现方法。

图3-20　《阿德勒·布罗赫·鲍尔像》

　　如图3-21所示，威廉·德·库宁（Willem de Kooning）的作品《谁的名字是写在水中的》运用非规则的即兴或偶发自由形，创作出不规则的自由组合，展现了色彩抽象中的热抽象表现。

图3-21 《谁的名字是写在水中的》

如图3-22所示，在《魔法森林》这幅作品中，杰克逊·波洛克（Jackson Pollock）对客观世界中事物的结构进行了极度主观、随意、即兴的简化、变形和重组，形成了有形式美感的新形象。

图3-22 《魔法森林》

如图3-23所示，在《门》这幅作品中，汉斯·霍夫曼（Hans Hofmann）将各种原色块厚涂在画面上，当人们俯视画面时，会产生一种凹凸的视觉感觉，以此把人们的视线引入画中。在交替的严格结构中，他用厚涂的纯色矩形、方形覆盖画面，有时这些平坦的面似乎漂

浮在幻象的背景之上，有时它们又连在一起，形成一种强有力的几何体和自由形状的抽象综合体。

如图3-24所示，《满足》这组壁画使用彩色镶嵌手法制作而成，具有很强的装饰性。画家还使用了金箔和银箔，使壁画显得十分富丽堂皇。画家以编织组合的图案和抽象的手法，描绘出一对恋人拥抱在一起的情景，除了人物的头部鲜明外，整个人物形象被淹没在各式夺目的图案纹样中。

图3-23　《门》　　　　　　　　　　　图3-24　《满足》

如图3-25所示，米罗在他的作品《子夜黄莺的吟唱和晨雨》中，更注重从神话、诗歌中汲取创作的灵感，用抽象的色彩语言表达画家的情感和创作激情。

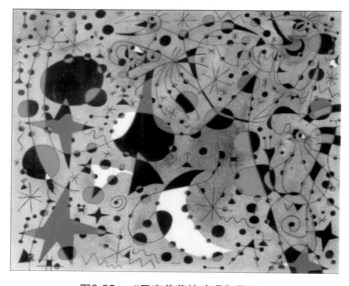

图3-25　《子夜黄莺的吟唱和晨雨》

利用写实手法表达情感主题非常明确，而利用抽象手法则可以通过色彩与形体提供与情感对应的元素。当元素线索与视觉共通性相违背时，观者就难以准确把握画家情绪的重点。画家对于生活场景的描绘几近于写实，但在观念上能够摆脱"惯性"，以全新的视角观察并取景入画。

如图3-26所示，保罗·克利（Paul Klee）在《鱼的循环》这幅画中描绘了既有具象又有抽象的形象和符号，它们都有象征和暗示的意义。画的主题是对亡友马尔克和马克战死的纪念。画中的十字架代表上帝；水草和花象征马克；几何花纹代表马尔克；蓝色背景中的鱼象征克利在那不勒斯；黑色背景代表死亡，流露出深沉的思念之情。

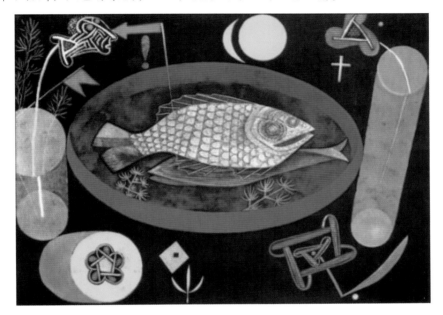

图3-26　《鱼的循环》

如图3-27所示，瓦西里·康定斯基（Wassily Kandinsky）在他的作品《白色之上》里用热烈的情绪引导观众，希望观众接受画面中全面性的主观表达，重视形式和色彩的细节关系。他注重色彩和单体的组合，然后对单体进行不同的组合，研究形体与色彩的结构方式及其产生的艺术效果。

在绘画处理手法上，"简化"就是使繁杂变为简单，而"抽象"则是抽取其共同点和本质。简化与抽象在艺术创作中相辅相成，简化中有抽象，抽象中有简化，从而共同上升为意象。简化的画面不一定是抽象艺术，但抽象艺术必定呈现为简化的画面。抽象艺术的特点是"变形"和几何图形的表现。抽象艺术的奠基人是俄罗斯抽象大师康定斯基，他写了《论艺术的精神》一书，并创作了第一幅抽象绘画。他的作品《黄—红—蓝》（见图3-28）宛如一首乐谱，色彩从左边的黄色开始逐渐向右边的青色、黑色过渡。在他看来，黄色是大地的色彩，是最通俗的颜色。康定斯基强调绘画的音乐性，通过各种色彩营造出画面的节奏。

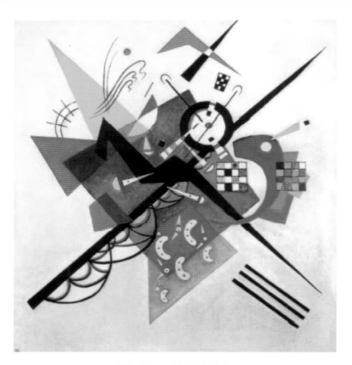

图3-27　《白色之上》

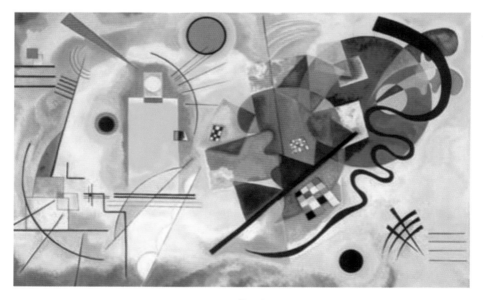

图3-28　《黄—红—蓝》

　　抽象艺术的核心在于捕捉事物的本质，提炼其精髓，从而生动地展现艺术的生命力。艺术作品的生命力，实质上是艺术家"自我"的体现，它通过作品直观地反映艺术家的内心世界。对于艺术家而言，艺术不仅是一种追求其伟大性的手段，更是解决人生课题、与人类沟通的桥梁。在日常生活中，那些被遗忘的瞬间往往是视觉中最深刻、最永恒的部分。

3.4 肌理意象

肌理又称质感，指的是物体表面的纹理特性。由于物体的材料不同，其表面的排列、组织和构造方式也会各不相同，因而会产生粗糙感、光滑感、软硬感。不同的物质有不同的物理特性，因而也会呈现不同的肌理形态。

色彩与物体的材料特性和表面纹理关系密切，影响色彩感知的是其表层质感及视觉体验。以下是几种色彩和肌理结合的表现形式。

（1）对比双方的色彩时，如采用不同肌理的材料，则对比效果更明显。

（2）在同类色或同种色相配的情况下，可选用异质的肌理材料来弥补单调感。例如，将同样的红玫瑰花印制在薄尼龙纱窗及粗厚的沙发织物上，构成的装饰效果既成系列配套，又具有材质变化的色彩魅力。

（3）在绘画和色彩表现中，使用不同颜料和绘具可产生不同的肌理效果，如水彩、水粉、油画、丙烯等颜料，以及蜡笔、钢笔、毛笔等画笔。

（4）同样的颜料采用不同的绘画技巧，能够创造出多种独特的肌理效果，可强化色彩的趣味性和表现力。常见的手法包括拓印、皴擦、化开、防染、拔色、撒粉、涂抹、染色、勾勒、喷涂、扎染、流淌、刷涂、刮擦、点缀等。

 作品赏析

如图3-29所示，在《湘夫人》这幅作品中，赵光涛采用浮彩的表现手法，利用颜料的水性和胶性差异，捞取浮于水面的自然色纹，创造出了独特的肌理效果。

图3-29 《湘夫人》

如图3-30所示，彭小冲在作品《无题》中使用沾纸、纸团、破布、丝瓜瓤等工具蘸色印按在色域内，形成了丰富的肌理效果。

图3-30　《无题》

如图3-31所示，在作品《夜渔》中，画家张白波采用拓印的方法，将原始材料的刻痕，正拓或反拓于色域内，展现出肌理的独特魅力。

图3-31　《夜渔》

肌理具有双重属性：一方面，它模仿自然界，与自然紧密相连。但这种模仿并非对自然现象的简单再现，而是对自然特征的提炼和再创造，体现了一种超越自然的表现；另一方面，肌理通过其独特的重复模式，展现了形式美的最高境界。

在创作过程中，肌理体现了技术与艺术的完美结合。它不单是技术所能表现的，其创作过程本身就是一种艺术意象的表现。由于在制作肌理过程中所使用的材料不同，不同材料所

表现的色彩和触觉效果不同，从而形成不一样的肌理效果。随着新型材料的不断开发，肌理的表现力和多样性将不断增强。

本章小结

　　色彩意象如同人的灵魂，它所呈现的不仅是色彩本身，而是通过色彩得以表现的情感和意境，不同的色彩通过视觉引发人们不同的情感反应。色彩意象可细分为色块意象、光色意象、抽象意象以及肌理意象。本章还通过分析一些艺术大师的画作，探讨他们如何通过色彩运用来呈现其内在的意象。

思考题

　　1. 色彩的意象是什么？
　　2. 什么是色块意象？
　　3. 什么是光色意象？
　　4. 什么是抽象意象？
　　5. 什么是肌理意象？

第4章

设计色彩的心理效应

当色彩以不同的光强度和波长作用于我们的视觉系统时，便会产生一系列的生理、心理反应。这些反应会与我们以往的经验相联系，引发情感、意志、情绪等心理层面的反应和变化。色彩学家已经合理地运用了这些色彩的特征。例如，在医疗环境中使用清淡偏冷的蓝色可以缓解病人的情绪；在体育竞技中，红色、黄色可以激发运动员的求胜欲望和竞技状态；在喜庆的节日中，高纯度的红色能够带给人吉祥、幸福、完美的感觉。合理地利用色彩产生的心理效应，是创造美好的人文环境和健康生活的标志之一。

4.1 色彩的心理影响

色彩除了起到美化环境和警示的作用外，还会对人的心理造成一定的影响。不同的色彩有着不同的象征意义，同时也会对人的心理有着不同的暗示作用。本节将着重介绍色彩的类型及其带给人的视觉感受。

4.1.1 色彩的类型

在视觉艺术中，了解和熟悉色彩对心理的影响，有助于系统、完整地理解色彩，并自如地运用色彩，为设计创作开拓广阔的空间。

自然界中的色彩是人类形成色彩感情的最根本、最重要的基础条件。经过长期的生活体验和生产实践，色彩逐渐引起人们的联想，产生出许多情感象征意义。

1. 红色

红色是一种情感表达复杂且丰富的色彩，它关联着热烈、活力、力量、奉献、温暖、吉祥、喜庆、权威、庄严、号召、危险和禁止等多重含义。作为光谱中波长最长的色光，红色极易吸引人们的注意，具有最丰富的"色彩表情"。在中国古代五行学说中，红色与火相对应，方位为南，其守护神为朱雀，因此"朱""赤""火"在文化中具有相同或相近的含义。

高饱和度的红色能够激发人们的兴奋感，可能加速血液循环；而低明度的红色则给人以稳重、消极或悲观的感觉。红色与其他色彩搭配时，会展现出不同的情感个性。例如，深红色背景上的红色显得平静，似乎能降低热度；橙色背景上的红色显得暗淡，缺乏活力；黄绿色背景上的红色显得活跃而冲动；蓝绿色背景上的红色显得生机勃勃，仿佛迸发出炽热的火焰；黑色背景上的红色则更为突出和鲜明，给人以温度升高的感觉。简而言之，红色是一种充满热情、冲动和活力的色彩。红色应用的示例如图4-1和图4-2所示。

2. 蓝色

纯净的蓝色是一种不包含黄色或红色成分的色彩，是三原色之一。在可见光谱上，蓝色处于收缩、内向的冷色区域，波长短，它的视认性和注目感相对要弱一些。在中国古代，蓝色是与青色同义，被视为典雅、朴素、善良、庄重、智慧的象征。蓝色具有高贵、纯正的品质，也带有憧憬、幻想的意味，既亲切又遥远。一般情况下，饱和度最高的蓝色有理智、深邃、博大、永恒、真理、信仰、尊严、保守、冷淡等心理情感意味。

图4-1　以红色为主的服装设计

图4-2　红色在平面设计中的应用

　　在欧洲，蓝色被视为高贵身份的象征。在西方宗教题材的绘画作品中，蓝色常被用来描绘圣母所披的罩衣，象征着纯真的爱和深切的悲伤。在法国，女孩出生时母亲可能会给其穿上蓝色产服，以表达美好的祝愿。蓝色还与古希腊狩猎女神阿尔忒弥斯有关。中国的蓝印花布、蜡染、扎染、青花瓷等蓝青色的运用，蕴涵了深厚的文化底蕴和朴素的民间情愫。

　　蓝色与其他色彩搭配时，会产生不同的感受。例如，红橙色背景上的蓝色，可能显得暗淡，但其色彩效果（纯度对比）仍然鲜亮；黄色背景上的蓝色可能显得沉着、稳定、自信；绿色背景上的蓝色可能显得柔和、无力；淡紫色背景上的蓝色可能显得空虚、退缩；褐色背景上的蓝色可能显得激昂、颤动，同时，由于蓝色的激发，也展现出褐色的生机。当蓝色混合白色时，明度提高而纯度降低，它原有的鲜艳特性发生了变化，如浅蓝色有轻盈、清淡、透明、缥缈、雅致的意味；蓝色混合黑色会给人一种悲哀、沉重、朴素、幽深、孤独的感觉；蓝色混合灰色时，其特性会显得暧昧、模糊，易给人一种晦涩、沮丧的感觉。

　　蓝色是一种既亲切又遥远的色彩，这主要体现在其视觉效果上，如深邃的蓝黑色夜空。蓝色应用的示例如图4-3～图4-5所示。

图4-3　以蓝色为主调的民间蜡染

图4-4　蓝色光效应

图4-5 用于工业的蓝色起到识别和美感的作用

3. 黄色

黄色是所有色相中最亮的色彩，也是三原色之一。它具有色相纯、明度高、色觉暖和、视认性强等特点。与橙色相比，黄色显得更为冷淡和轻薄。黄色是一种"娇嫩"的色彩，一旦混合其他色调，就会失去其亮丽的品质。

黄色与其他色彩搭配时，会呈现出不同的情感倾向。在红色背景上的黄色显得燥热、喧闹；红紫色背景上的黄色带有褐色的病态感；橙色背景上的黄色显得轻浮、幼稚且缺乏诚意；蓝色背景上的黄色则感觉明亮、温暖，但稍显强烈、生硬，调和感较差。黄色被白色包围时，显得无力、暗淡；而黑色背景下的黄色则会展现出其积极、强劲的力度。色彩的明度变化对黄色的影响极大，加入一定量的绿色和蓝色，黄色会向黄绿色转化；加入紫色或灰色、黑色，黄色则会失去其特有的品质，显得卑俗，缺乏理智。当黄色加入白色成为淡黄色时，则显得苍白、乏力。黄色与多种色彩调配可以产生丰富、含蓄、强烈的色彩效果。在梵·高、伦勃朗、提香、蒙德里安等大师的作品中，黄色被运用得淋漓尽致，显示出他们卓越的才华和对色彩的精妙掌控。黄色应用的示例如图4-6所示。

4. 绿色

在可见光谱中，绿色处于中间位置，是一种刺激性较小、相对稳定且中性的温和色彩。在色相环中，绿色是由黄色和蓝色混合产生的二次色。绿色具有广泛的色域，作为两种原色的混合，容易与多种色彩混合而形成不同感觉的色调。当绿色加入黄色成为黄绿色时，会有新生、纯真、活力、酸涩的色彩意味。绿色混合白色可提高明度，会展现出宁静、清淡、凉爽、轻盈、舒畅的感觉；绿色加入黑色则传达出沉默、安稳、刻苦、忧愁、虔诚等情感；当绿色加入灰色时，绿色色相逐渐淡化为中性，给人隐喻或消极的感觉。

（a）版面设计 　　　　　　（b）装饰设计 　　　　　　（c）抽象画

图4-6　黄色的应用

在佛教寺院的装饰色彩中，绿色通常寓意着新生和喜悦。绿色与生命、新生紧密相连，因而青春、温柔、新生、萌发、抒情成为绿色的基本感情特征，并引申出茁壮、清新、生动、安全、和平、稚嫩、向往、渴望、开阔、幽静等含义。在当今社会，人们渴望更多的绿色来赋予环境以生命力和美感。

绿色是一种中性色彩，具有适中的明度和冷暖倾向不明显的特点，通常被认为是平和优雅的色彩，它的感情象征意义大多是积极的。绿色应用的示例如图4-7和图4-8所示。

图4-7　绿色在平面设计中的应用

图4-8 绿色在装饰设计中的应用

5. 紫色

紫色在可见光谱上波长较短，处于较暗的位置，是一种极易受明度影响而使情感意味截然不同的色彩。当它暗化、深化时，可能给人一种压迫、威胁或恐怖的感觉，仿佛预示着潜伏的灾难即将到来。然而，可能紫色一经淡化，明度会明显提高，呈现出优雅、可爱的女性化意味。对紫色的运用关键在于控制明度变化，可以得到一系列不同情绪与象征意味的色彩。紫色混合红色呈现红紫色时，可能会产生大胆、娇艳、开放的心理感觉；紫色混合黄色呈现出浊紫色或灰紫色，可能会有颓废、消极、腐蚀、忏悔等色彩意味；紫色倾向蓝色时，可能会传达孤寂、严厉、献身、珍贵等色彩意味；紫色混合白色成为淡紫色时，可能传达出浪漫、妩媚、优美、梦幻、羞涩、清秀、含蓄的色彩意味，适合作为女性化妆品及洗涤用品的颜色。

紫色什么时候成为中国古代贵族喜爱的颜色，难以确切界定。据汉代《汉官仪》记载，官服的颜色用以区分等级：天子佩黄绶带，诸侯佩赤绶带，相国、贵人均佩青绶带，公侯、将军佩紫绶带。到了唐朝，紫色更是成为五品以上官员的着装色，并且还有紫气东来、紫云（祥云）、紫官、紫禁（皇上住居）、紫皇等瑞福吉祥和等级象征的含义。紫禁城之色并非在城内到处涂上紫色，而是一种权力的象征。紫色在中国受到尊重并广泛流行，紫色的应用示例如图4-9和图4-10所示。

6. 白色

在可见光谱中，白色是全部色彩的总称，故有全色光之称。在自然界中不存在绝对的白色，白色以视觉形式出现时，它就含有不同程度的灰，并呈现出一定的彩色倾向。白色与任何有彩色系的颜色并置都可得到悦目的色彩效果。白色具有一尘不染的色彩意味，清白、光明、正直、无私、纯洁、忠贞这些溢美之词均可赋予白色。白色还含有一些圆满的善意，如西方婚礼上新娘身披白纱，象征纯洁和忠贞。白色又是明月和银河之色，白雪、白鸟、牛奶、大理石、白云等均被赋予美好的含义。在中国的"五行说"中，白色通常与金属性相对应，与

五脏中的肺脏相对应，四季中与秋天对应，称为素秋，其中"素"与"白"同义，方位是西。白色是影响彩色系明度和纯度的重要因素，能够极大地丰富色彩的表现层次和视觉效果。白色应用的示例如图 4-11 所示。

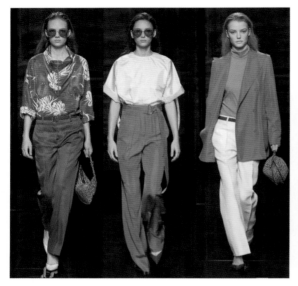

图4-9　紫色在服装设计中的应用

图4-10　紫色在平面设计中的应用

图4-11　白色调的装饰设计

7. 黑色

与白色相对，黑色具有截然不同的色彩意味，如沉默、力量、严肃、永恒、毅力、刚正、忠义、黑暗、未知、罪恶、恐惧等。不同的场合，黑色有不同的含义。用于消极意义时，代表悲伤、不幸、绝望、死亡等；用于积极意义时，如西方婚礼上新郎的黑色西服，象征着包容、义务与责任。西方人以黑色燕尾服为礼服，有高雅、渊博、脱俗的含义。牧师、法官都身着黑衣，

象征公正和威严。

莎士比亚笔下的黑色是死亡的色彩："黑色是地狱的象征,是地狱之色,是黑夜的衣裳。"黑色是陪衬,与纯度高、明度不高的色彩(如栗棕、熟褐、海军蓝、酞青蓝、普蓝等)并置时就会显得浑浊、沉闷无生气,缺乏美感。如果有彩色与黑色搭配,应尽量提高彩色的明度,增加明度对比,在面积的搭配上也应有所变化。

自然界中不存在绝对的黑色,在有光的条件下,黑色会吸收大部分色光,因而明视度较差。黑与白往往彼此共存,显示出各自色彩的力量。黑色应用示例如图4-12和图4-13所示。

图4-12　黑色调平面设计

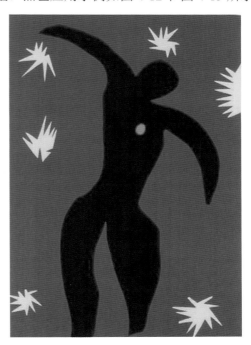

图4-13　马蒂斯黑色调的剪纸艺术

8. 灰色

灰色可从色立体的垂直轴明度为5的位置上找到,可以认为是黑色与白色调和后的中间色,也可以是全色相与补色按比例的混合色。灰色属于最大限度满足人眼对色彩明度舒适要求的中性色,从生理上讲,它是锥体细胞感光蛋白原的平衡色,故而灰色能使人眼体会到生理上的惬意。灰色有几种理解:一是无彩色系中的黑色与白色调和出的灰色——明度5为标准灰;二是有彩色系中明度居中、纯度较低的色彩调入灰色,也就是人们常说的含灰。灰色给人以柔和、平凡、含蓄、中庸、消极、稳定的印象。灰色与别的色彩搭配可显示各自色彩的魅力,既可烘托出相邻色彩的活力,又含蓄地显示了自己。尤其是与有彩色搭配时,各自的色彩魅力都可以被激活。灰色在情感上给人以消极、灰心、不开朗、不健康的感觉。而在艺术家眼里,各种"高级灰"的表现令他们津津乐道。

在服装设计的色彩运用中,灰色显示出其优雅、朴素、大方的独特魅力。与别的色彩搭配时,可大大丰富服装色彩的变化层次,如图4-14所示。

图4-14　灰色调的服装体现出随意、休闲的现代气息

4.1.2　色彩的象征

因时代、地域、民族、历史、宗教、文化背景、阶层地位、政治信仰等方面的差异，人们对色彩的喜好和理解大相径庭，色彩也逐步从具体对象中分离出来。不同国家、种族和人群对色彩逐渐形成了自己的偏爱和象征意义。

1. 等级制度的色彩象征

用色彩来表明地位的尊卑贵贱，是色彩象征的重要功能。在中国封建社会，色彩具有昭名分、辨等级的功能。在文学和影视作品中，常见普通百姓穿着青、白、皂色的衣服，这是因为历代朝廷对色彩有严格的限定：百姓只能穿黑、白、青色的衣服。在所有色彩中，黄色被视为至高无上。唐贞观四年（公元630年）定公服颜色，共分四等，即一至三品官员服紫，四至五品官员服绯，六至七品官员服绿，八至九品官员服青。安史之乱后，在原来的服色上又分出深浅：四品官员服深绯，五品官员服浅绯，六品官员服深绿，七品官员服浅绿，八品官员服深青，九品官员服浅青，三品及以上官员服使用紫色。

在欧洲，从古罗马时代起，开始逐渐使用色彩区分阶级和等级，尤以紫色为甚。公元10世纪，东罗马皇帝君士坦丁七世出生时使用紫色襁褓，后来"紫色门第"成为出生皇室的代名词，至今仍象征着出身高贵。

2. 宗教与信仰的色彩象征

在色彩发展史上，宗教与色彩之间有着非常密切的联系，尤其在世界三大宗教（基督教、佛教、伊斯兰教）中表现得最为突出。例如，黄色在基督教中是忌讳的色彩，但在佛教以及

印度教、道教和儒家思想中却是地位最高的色彩。在"阴阳五行说"中黄色代表中天，象征帝王的色彩。

在伊斯兰教的《古兰经》中，绿色被视为永恒乐土的色彩，而黄色则被视为祸害和死亡之色。在穆斯林的观念里，黑色、深绿色是顺从、谦逊、端庄的表示。基督教自拜占庭时期起，便通过特定色彩的象征意义来告诫信徒：红色象征仁爱与殉教，白色象征纯洁与灵魂的纯净，蓝色象征信念与神圣，绿色象征永恒与希望，紫色象征高贵、门第和社会地位，黑色象征悲伤与邪恶。圣职人员的服饰颜色也按级别有所不同：教皇穿着白色，主教穿着红色，神父穿着黑色。

3. 其他含义的色彩象征

古人认为，色彩是构成世界和宇宙的重要因素，这一观点与宗教、神话中的色彩象征不同，代表了一种与古希腊、古罗马不同的色彩宇宙观。西汉末期完善的"阴阳五行说"即是这种宇宙观的基础。五行说的核心思想是将木、火、水、金、土五种元素视为宇宙的自然支配力，并通过这些元素的循环、盛衰来解释宇宙的发展和变化。在五行与色彩的关系中，东方对应青色，西方对应白色，南方对应红色，北方对应黑色，而中央则与黄色相对应。

五行说提出的色相环以黄色为中心，依次为青、红、白、黑，与东南西北相对应，形成了中国独特的宇宙观。由于宇宙观的差异，相同的色彩在不同国家的象征意义可能截然不同，甚至完全相反。例如，在中国红色象征幸福和喜庆；而在西方，深红色可能表示嫉妒和暴虐，成为恶魔的象征。在基督教中，红色象征圣餐和祭奠，红葡萄酒象征基督的血，而粉红色则常与女性和健康相关联。在印度，红色则是生命、活力、开朗和热情的象征。在美国，黑色代表东方，黄色代表西方，青色代表南方，灰色则代表北方。美国还用颜色来表示月份：1月为黑色或灰色，2月为绀色，3月为白色或银色，4月为黄色，5月为淡紫色，6月为粉红色或蔷薇色，7月为天青色，8月为深绿色，9月为橙色或金色，10月为茶色，11月为紫色，12月为红色。在欧洲，用颜色表示星辰和星期的习惯自古流传至今，如星期日为黄色或金黄色，星期一为白色或银色，星期二为红色，星期三为绿色，星期四为紫色，星期五为青色，星期六为黑色。美国的大学还用颜色对主要学科进行标志性识别，例如，黑色代表文学和美学，青色代表哲学，橘红色代表神学，紫色代表法学，金黄色代表理学，橙色代表工学，粉红色代表音乐等，白色则代表广义的文学。英国则将九种颜色用于各种团体组织的盾形徽章上，其中金色或黄色象征尊敬和诚实，黑色象征悲哀和悔恨，绿色象征青春和希望，紫色象征权威和高位，白色象征信仰和纯洁，橙色象征力量和忍耐，紫红色象征献身精神。

4.1.3 色彩的联想

色彩联想是人脑的一种积极的思维活动、涉及逻辑性与形象性的相互作用，并富有创造性。当人们看到某种色彩时，会联想到与之相关的具体事物，并产生相应的情绪变化，这一过程称为色彩联想。

色彩的联想可分为具象联想和抽象联想两大类。

（1）具象联想。具象联想是指视觉作用于某种色彩时，人们会联想到自然环境中的相关事物。例如，看到绿色可能会想到树木、蔬菜、草地等。

（2）抽象联想。抽象联想是指从具体事物中抽取出来的概念联想。例如，看到红色，具

象联想可能是血液、火焰、太阳，而抽象联想可能是热情、献身、温暖等抽象名词。

色彩的联想在不同年龄和性别的人群中会表现出不同的结果。除此之外，色彩联想还会受到多种因素的影响，比如：

（1）经验、阅历等。一般来讲，阅历越丰富，对色彩的感性积累就越丰富。

（2）职业、爱好。人的职业和爱好也会影响他对色彩的联想和好恶。在职业中接触最多的色彩，人们容易对其产生偏爱的色彩联想。

（3）性格、气质。性格或气质分为胆汁质、抑郁质、多血质、黏液质者四大类型。胆汁质多为精力充沛、性格急躁的人，偏爱对比强烈、明快、偏暖的色彩；抑郁质者优柔寡断、怯懦忧郁，偏爱朴素柔和的色彩；多血质者活泼热情、活跃有朝气，偏爱鲜艳和对比明快跳跃的色彩；黏液质者比较理智、沉静，喜爱深沉、调和的色彩。

（4）文化素质，受教育水平。一般文化素质较高、有修养的人，多喜爱纯度相对较低、含灰的色彩，并倾向于选择调和、柔和、稳重的色调。

4.2　色彩的情感

情感是对外界刺激所产生的心理反应，如喜欢、愤怒、悲伤、恐惧、厌恶等。色彩情感是色彩在人们心理上产生的影响，是一个从感觉到心理的过程。人们对色彩的感觉复杂多样，同一种色彩在不同个体、不同时间、不同生理状况和情绪反应下可能产生不同的效果。此外，性别、年龄、风俗习惯、民族传统等因素也会导致色彩情感的个别或群体差异。色彩通过视知觉来传达和接收，并通过情感反射（包括内在和外在的反射）。

4.2.1　暖与冷

暖和冷是不同色彩环境中人的心理感觉。比如，红色给人温暖的感觉，蓝色给人冷的感觉。

将色相环上的色彩以冷、暖的感觉分类，可以区分出偏向温暖的色彩关系和偏向寒冷的色彩关系——前者称为暖色系（见图4-15），后者称为冷色系（见图4-16）。

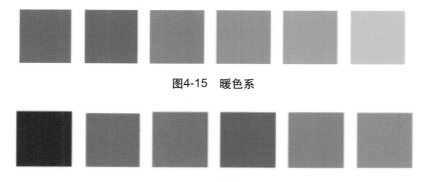

图4-15　暖色系

图4-16　冷色系

暖色系的颜色主要包括红色、朱红色、橘色、橙色、橙黄色，而冷色系的颜色主要包括蓝色、绿色、蓝紫色。此外，还有一些色彩难以被细微感觉区分为冷暖，例如，柠檬黄看起来似温似

冷，很难确定；绿色是黄色和蓝色的混合色，是中性色，没有明显的冷暖偏向；红色和蓝色混合而成的紫色，也无法确定冷暖。需要注意的是，在同一色系中，冷暖是相对的，如柠檬黄比绿色看起来更暖。冷暖色的应用示例如图4-17和图4-18所示。

图4-17　暖色调的绘画作品

图4-18　冷色调的设计作品

冷色与暖色的心理特征如下。

（1）暖色：波长较长，心理特征为热情、积极、奋发、膨胀、兴奋、温馨、外向、积极、厚重、刺激、活跃、努力和主动。

（2）冷色：波长较短，心理特征为消极、安静、松弛、幽深、沉着、内向、轻、后退、收缩、冷漠、安静、薄弱、思念、凄凉、沮丧、忧郁和平衡。

4.2.2　兴奋与冷静

面对碧蓝的湖水和蔚蓝的天空，人们会感到心情宁静和清凉；而面对熊熊大火或艳阳高照，情绪则容易高涨、兴奋，甚至出现躁动不安。给人冷静或兴奋的色彩搭配示例如图4-19和图4-20所示。

图4-19　使人兴奋的色彩搭配

图4-20　使人冷静的色彩搭配

在生理机能上，暖色系能引起血液循环动的加强，而冷色系的作用相反，还能产生心理暗示作用。看到红、橙、黄等色彩时，人们会变得较为兴奋，因此这些色彩被称为兴奋色；而看到青、绿、蓝、蓝紫等颜色时，人们会变得安静，因此被称为冷静色。总体而言，暖色较易引起心理兴奋，属于兴奋色，其中朱红色最具兴奋的作用。色彩的组色与搭配也会影响兴奋感，如色彩对比强烈的组合易产生热闹兴奋的效果。冷色则具有压抑心理亢奋的功能，令人感到沉静，属于冷静色，其中蓝色最具清凉和沉静的作用。

4.2.3 轻与重

颜色也会让人产生轻重的感觉。

当纯色的纯度较高时，明度较低的颜色比明度高的颜色显得重。例如，在色相环中，从大红到紫红的配色感觉比从朱红到柠檬黄要重；从普蓝到中绿的配色也比从草绿到淡黄要重。

纯度较低但亮度较高的颜色比纯度较低且亮度较暗的颜色显得更轻。

总体来说，纯度较高且明度较低的颜色比纯度较低、明度较高的颜色显得更重。

轻重配色的示例如图4-21和图4-22所示。

图4-21　轻配色　　　　　　　　　　图4-22　重配色

4.2.4 强与弱

色彩的强与弱是色彩在人的视觉和心理上所形成的强烈或柔和的印象，与色彩的纯度及对比度密切相关。纯度高的颜色对视网膜的刺激最强烈，色泽鲜艳而强烈，属于强色。

色彩经过混合后，饱和度降低，强度会减弱，纯度越低，强度就会越弱，这样的色彩属于弱色。

在色彩搭配中，色相、纯度、明度对比越大，色彩所形成的强度越大，属强对比，如图4-23所示；反之则会形成弱对比，如图4-24所示。

强色给人的感觉是明快、强烈、兴奋、紧张和不安，如纯色色调、活泼色调、明亮色调和鲜艳色调；弱色则带给人温婉、柔和、松弛、亲切和平静的感觉，如浊色调、浅色调和类似色调等。

图4-23　强配色

图4-24　弱配色

4.2.5　柔软与坚硬

色彩的柔软感和坚硬感与明度和纯度密切相关。通常，明度较高且纯度较低的色彩给人以柔和之感；而明度较低、纯度较高的色彩则给人以坚硬之感。就明度而言，明度极端的色彩倾向于坚硬，而明度中等的色彩则显得较为柔软。在冷暖色调上，暖色系通常更为柔和，而冷色系则显得更为坚硬。柔软与坚硬的配色示例如图 4-25 和图 4-26 所示。

图4-25　柔软配色

图4-26　坚硬配色

4.2.6 华丽与朴素

色彩感觉的华丽和朴素与色彩的纯度和明度紧密相关。华丽的色彩通常鲜艳亮丽，色彩饱和且色调明朗强烈，因此多属于纯度高、明度高的色彩体系；朴素的色彩则显得朴实无华，色彩混浊且钝，色调单一柔弱，因此多属于纯度低、明度低的色彩体系。华丽与朴素的配色示例如图 4-27 和图 4-28。

图4-27　华丽配色　　　　　　　　　　　　　　图4-28　朴素配色

4.2.7 明朗与阴郁

明朗与阴郁的色彩感源自人们的现实感受。明度高、纯度高的色系给人以明朗之感，而明度低、纯度低的色系则显得阴郁。在冷暖色系中，冷色系相对于暖色系给人的感觉更为阴郁。明朗与阴郁的配色示例如图 4-29 和图 4-30 所示。

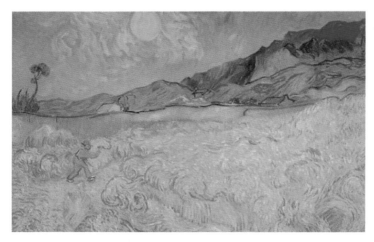

图4-29　明朗配色

图4-30　阴郁配色

4.2.8　色彩的易视性

在设计交通标志和广告时，通常需要满足一个要求：它们必须醒目且易于发现。然而，过于耀眼的色彩可能会给人留下不愉快的印象。因此，在设计时，必须妥善处理色彩与图形及背景的关系。实践证明，色彩的强弱由该色彩及其周围各种色彩的相互关系决定，这被称为色彩的易视性。色彩的易视性取决于周围色彩的刺激以及观察者的心理条件。通常，色彩的易视性受到明度关系的制约。例如，在黑色背景上的黄色文字比在白色背景上的黄色文字更为醒目，如图4-31和图4-32所示。

色彩专家李普曼也曾对此进行研究，并提出了杜尔氏环（C形色彩符号图）与底色关系的理论。如果环色与底色的明度差异较大，则易视性会提高；差异较小，则易视性降低。当环色与底色的明度相近时，不仅难以辨认图形C字的缺口，甚至图形本身也可能难以辨认，这一现象被称为李普曼效应。

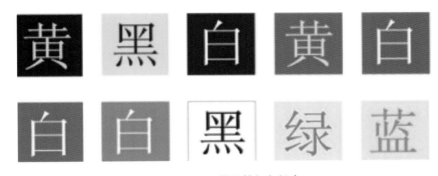

图4-31　显而易见的颜色组合

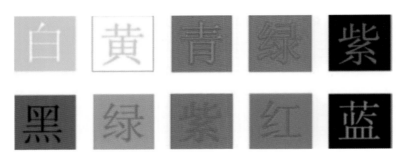

图4-32　不易看见的颜色组合

4.2.9　前进与后退，膨胀与收缩

　　将两种不同色彩并置时，会发现一种色彩呈现出向外膨胀的感觉，显得较为凸出，而另一种色彩则显得略微凹进。通常，感觉较凸出的色彩被称为前进色或膨胀色，而感觉较凹进的色彩被称为后退色或收缩色。色彩引起的前进或后退感觉源于眼睛对色彩光线刺激的接收。波长较长的色光在视网膜后方形成焦点，而波长较短的色光在视网膜前方形成焦点。经过眼睛晶体的自动调整后，视神经会感知波长较长的色光看起来较近，波长较短的色光看起来较远，从而产生远近、前进、后退以及膨胀与收缩的视觉效果。

　　波长较长的光线看起来温暖、明亮，代表性颜色有红、橙、黄等；波长较短的光线看起来清冷、寒凉、幽静、深远，代表性颜色如蓝、青、深绿等。前进感和后退感是通过对比产生的感觉，单独一个色相无法看出前进或后退。不仅波长的长短会影响前进感或后退感，明暗度和色彩纯度的变化也会影响这种感觉。一般而言，明度较高的颜色比明度较低的颜色更具有前进和膨胀的效果，纯度较高的颜色也比纯度较低的颜色更具有前进和膨胀的效果，如图 4-33 所示。

图4-33　不同颜色色块前进与后退对比

4.2.10　色彩与味觉

　　日常生活中的饮食经验常与色彩相关联，形成味觉经验。例如，从绿色→黄绿色→黄色→橙色→红色是果实成熟过程中的颜色变化，同时也跟特定的日常果蔬的颜色一致。其中，

绿色和黄绿色与酸涩味相关，柠檬黄色与酸味相关，橘黄色与酸甜味相关，朱红色与甜味相关，深红色与甜或辣味相关，紫红色与甜涩味相关。蓝紫色通常无法直接与味觉联系在一起，如图4-34和图4-35所示。

图4-34　红色的草莓

图4-35　棕色的咖啡豆

4.2.11　色彩的群体区别

　　不同性别和年龄对色彩的感觉和心理反应各不相同，这些差异也会影响人们对色彩的偏好和感觉。例如，男人与女人对同一种颜色的感觉或喜好可能完全不同。此外，不同地域、不同风俗习惯与民族对色彩的感觉也有差异：中国人喜欢红色，认为它象征喜庆和热闹，欧洲人可能认为红色象征激情、浪漫和流血；在中国黄色常被视为是土地的颜色，象征庄严、丰收与权威。小孩喜欢鲜艳、明度高、纯度高的色彩，青少年喜欢活泼的色彩。中年人喜欢稳重的色彩，即使在同一年龄段，个人喜好和生活情景的差异也会导致对色彩的不同偏好，这种差异是由个人的色彩联想所导致的，如图4-36和图4-37所示。

图4-36　红色的象征意义

图4-37　小孩喜欢的色彩搭配

4.3 色彩的表达训练

色彩表达训练旨在提升练习者对色彩要素组合配置的表现能力，使学生在色彩的调性、情感意味、细微层次的组织创作方面得到进一步的锤炼和提升。

通过色彩的三要素、面积、形态的对比与调和、色彩的有机构成等因素来表达色彩与情绪的对应感觉。不同的人会根据这些因素设计出不同的色调，这从侧面反映出人们对色彩体验的理解各不相同。

1. 高雅

高雅是一种极佳的主题色感觉，也暗示着高贵。表现高雅时，色相和色调的选择范围很广，从柔和到深色调均可。无论选择何种色彩，表达高雅的关键在于利用黑色和灰色来丰富色彩的表现力。当黑色和灰色被引入时，主题将显得更加高雅，如图4-38所示。

2. 活泼、健康

"活泼的""健康的""灿烂的"这些生动的形容词，传递出动感与健康的气息。健康的红色或绿色，年轻的黄色或橙色，特别能够激发人的活力。黄色与蓝色、红色与绿色的补色对比，能够产生非常生动的形象。深调和暗调本身并不直接给人以运动的感觉，但通过与白色的亮度对比，会产生活泼感和鲜明的个性印象。灰色的出现，则传达出活泼、雅致的意味，示例如图4-39所示。

图4-38　高雅的色彩搭配　　　　　　　　图4-39　活泼的色彩搭配

3. 浪漫

如幻想曲般可爱、甜蜜、快活的色彩世界里，从柔和到明亮的色调是关键。粉红色是传达浪漫的重要颜色。在与橙色、黄色的组合中，粉色能够产生幸福、年轻与无辜的感觉。此外，粉红色与蓝色和紫色的组合更多地表现出浪漫和可爱，如图4-40所示。

4. 孤寂

在色彩世界中，表达孤寂感意味着使用较少的颜色。安静、别致、单纯和高贵等形容词，是表达"孤寂"感的恰当选择，它们给人一种怡然自在、安静平和的感觉。柔色、近似色和单色的色彩配置会使色彩的视觉感减弱，如图4-41所示。

图4-40　浪漫的色彩搭配　　　　　　　　图4-41　孤寂的色彩搭配

5. 别致

与"高雅"相比，"别致"更具时尚气息和灵动智慧。在颜色搭配方面，稳重的暗色和灰色提供了确切的视觉氛围。黑色能够体现现代和古典的"味道"，并且能与任何颜色形成鲜明对比。通常，包括暗色在内，浅褐色和灰色是连接色彩的最佳选择，它们可以用作衔接色，对表达上述感觉能起到关键作用，如图4-42所示。

6. 干燥

在色相中，从黄色到红色属于暖色，而在色调中，它们大多是偏暗的颜色。因为这些颜色接近天然或土壤的颜色，会使人联想到干燥的土壤和沙漠。特别是加入黄色时，这种色彩构成让人想到炙热的太阳，示例如图4-43所示。

7. 现代

通常使用蓝色加灰色来表现强烈、冷冽、充满活力的感觉，再通过增加黑色或白色产生强烈的亮度对比，整体配置呈现高调趋势，现代感也由此产生。蓝调加灰色可以创造出冷酷和孤独的感觉。黑白单独使用或加上不同的亮度是创造现代感的最有效的方法，带有高科技和复杂大都市的感觉。形态和色彩的完美结合有助于表达现代感的形式意味，示例如图4-44所示。

图4-42　别致的色彩搭配

图4-43　干燥的色彩搭配

图4-44　现代的色彩搭配

8. 力量

力量感可以通过强调明度对比来实现。纯色与生动的明暗组合容易产生力量感。当鲜艳的颜色与其他深色、暗色或灰暗、阴郁的颜色组合时，不容易产生力量感。当形态样式简练时，色彩的视觉魅力会更有效地发挥出来，示例如图 4-45 所示。

9. 轻松愉快

为了表现时尚、精力充沛、独特等色彩特点，通常需要使用一些明度的对比。蓝黄组合是这个配色方案的主要颜色。当使用粉红色、橘色、薄荷色等进行组合时，会创造出一种轻快的、

生机勃勃的感觉。干净而透明的颜色比含有灰色的颜色更适合此类感觉的表达，示例如图 4-46 所示。

图4-45 力量的色彩搭配

图4-46 轻松愉快的色彩搭配

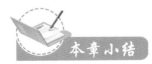

通过本章的学习，我们了解了颜色所具备的心理效应。不同的颜色具有不同的象征意义，带给人不同的联想。通过人们对不同颜色的偏好，可以推断出人的性格特征。为了让人们在

不同场合都能感到心情舒畅，需要对色彩心理进行研究。在实际设计中，应根据具体情况设计出最为适合空间的用色。

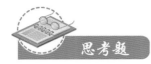

思考题

1. 红色包含哪些情感因素？
2. 色彩的象征包含哪些类型？
3. 颜色的"轻""重"是如何区分的？
4. 哪种颜色传达高雅的感受？
5. 精力充沛、性格急躁的人偏爱哪种颜色？

第 **5** 章

设计色彩的科学原理

色彩不会凭空产生，人眼能够感受到颜色是基于一定的科学原理。本章将从科学的角度出发，深入分析颜色的产生与变化。我们将逐步介绍颜色的产生、颜色三要素、色彩的混合、视知觉以及几种色彩表示方法。

5.1 色彩的物理学

光是自然界中最具显现力的元素之一，是人类多数活动的基本条件。

对光的现象和光谱的研究，实质上是对色彩本质的研究。光是理解所有视觉现象的主要媒介。色彩是由光的刺激产生的一种感觉，光一旦消失，色彩也随之消逝。因此，研究色彩首先要研究光。

5.1.1 光谱的发现

除了视觉器官异常（如色盲）或眼睛疲劳等情形外，大多数人具有感受色彩的能力。这是由于光射入眼睛时，视网膜上的视觉神经细胞引起的一种知觉反应。也就是说，引起色感觉的根本因素是光。没有光，就没有视觉活动，也就没有色彩。

在光的研究中，具有代表性的是牛顿的光粒子学说和麦克斯韦的电磁波理论。为了解释光的视觉现象，我们采用电磁波理论；要解释光与物质相互作用的各种现象，则用光粒子学说。所以，光既是电磁波，同时又是量子力学中的一种微粒子。

在光与物质的关系中，最微妙的就是发光体之间的区别。能自行发光的物体称为光源，不能自行发光的物体称为非发光体。光源分为自然光源（阳光）和人造光源。太阳光谱的范围极广，分为可见光和不可见光线两部分。可见光的电磁波波长范围为 380 ～ 740 纳米（波长单位为纳米，1 纳米 =10^{-9} 米）；不可见光包括宇宙射线、γ 射线、X 光线、紫外线、红外线、无线电波等，如图 5-1 所示。

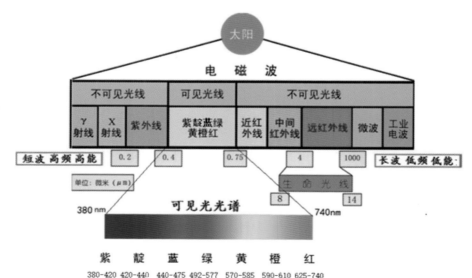

图5-1　波长及色名

牛顿通过实验发现，当光线通过三棱镜时，会分解成红、橙、黄、绿、蓝、靛、紫等颜色的光带（见图 5-2），这称为可见光谱。白光通过三棱镜分解成七种色彩的现象称为色散，而这七种色彩通过三棱镜不能再被分解，这些色光称为单色光；当两种及以上色光混合时（如自然界的白光），则称为复色光。

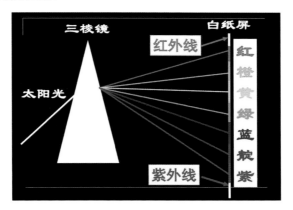

图5-2 光的色散

这七种色光形成的色带从波长较长的红光（很暗的红色）逐渐变亮变鲜艳，向波长较短的方向变化，最终经过紫色、暗紫色后消失（中间部分光转变的细节肉眼无法识别）。人眼对光波长的最佳视觉范围为 380 ～ 740 纳米，如表 5-1 所示。

表5-1 七种不同色光的波长

颜色	波长范围（纳米）
红	625～740
橙	590～610
黄	570～585
绿	492～577
蓝	440～475
靛	420～440
紫	380～420

此外，光的特征取决于振幅和波长两个因素（见图 5-3）。振幅即光量，振幅的差异导致明暗的区别；波长决定光的颜色，不同的波长对应不同的颜色。

图5-3 波长和振幅示意图

5.1.2　光源与演色

1. 光源

光源是指能够发出光线的物体，它们可以是自然存在的，也可以是人造的。光源发出的光线可以是可见光，也可以是其他类型的电磁辐射，如紫外线或红外线。以下是一些常见的光源类型。

（1）自然光源：如太阳，地球上最主要的自然光源，提供了大部分可见光。

（2）人造光源：如白炽灯，利用电流通过钨丝产生热量使其发光的灯泡。

（3）生物光源：如某些深海鱼类、水母、萤火虫等能够通过生物发光现象自行产生光。

（4）环境光源：如火山岩浆发出的光、北极光等自然现象。

光源在日常生活中的应用非常广泛，从照明到艺术设计，再到医学成像和科学研究，光源都是不可或缺的元素。在色彩学和视觉艺术中，光源的类型和质量对色彩的感知和表现有着显著的影响。为了准确观察和评估色彩，我们引入了标准光源的概念，这有助于在检查颜料或染料的色彩时保持一致性。CIE（国际照明委员会）推荐下列人造光源来实现标准照明。

（1）标准 A 光源：色温为 2856K 的充气螺旋钨丝灯，其光色偏黄。

（2）标准 B 光源：色温为 4874K，由 A 光源加罩 B 型 D-G 液体滤光器组成。光色相当于中午日光。

（3）标准 C 光源：色温为 6774K，由 A 光源加罩 C 型 D-G 液体滤光器组成。光色相当于有云的天空光。

2. 演色

"演色性"一词在色彩学和视觉艺术中通常指的是光源对物体颜色表现的影响。不同的光源，由于其色温、光谱组成和显色性指数（CRI）的不同，会使得同一物体在不同的光照条件下呈现出不同的颜色特性。以下是对"演色"概念的进一步解释。

（1）色温：光源的色温影响其发出的光的色调。色温较低的光源（如 2000K ～ 3000K）发出的光偏暖黄色，而色温较高的光源（如 5000K ～ 6000K）发出的光偏冷白色。

（2）光谱组成：光源的光谱组成影响其显色能力。理想的光源应覆盖整个可见光谱，以确保物体颜色的准确再现。

（3）显色性指数（CRI）：CRI 是衡量光源显色能力的一个指标，最高值为 100。CRI 值越高，光源下物体颜色的还原度越好。

（4）光源类型：不同类型的光源，如白炽灯、荧光灯、LED 灯等，具有不同的色温和光谱组成，因此对物体颜色的演色效果也不同。

（5）环境因素：除了光源本身，观察颜色时的环境因素，如背景颜色、光照强度和观察角度，也会影响颜色的感知。

（6）视觉适应：人眼对不同光源的适应会影响颜色的感知。例如，在日光下观察颜色与在黄色灯光下观察颜色，感知可能会有所不同。

无论是在艺术创作、产品设计还是日常应用中，演色特性的理解对于确保颜色的准确性和一致性至关重要。

5.1.3　物体的显色现象

物体的显色现象可分为两类：一类是由发光体直射过来的，称为光源色；另一类是间接性的，由光源射出来的色光经物体反射回来的，称为物体色。

物体的反射现象主要分为镜面反射（见图5-4）和扩散反射（漫反射）（见图5-5）两种。镜面反射是指光束射入物体表面时，被全部或部分以平行状态反射出去，所以在物体表面会出现一片亮光或一部分亮光。因为光色保持原样反射，色光没有被物体吸收，故看不到任何色彩。自然界中的镜面、水面、金属面以及各种表面光滑的物体都能产生镜面反射。扩散反射（漫反射）现象包括：①不透明物体的表面色；②半透明物体的内部色；③透明物体所透过的色彩。以上现象，依照色光透过物体的相对层表现的结果，统称为物体色。

图5-4　镜面反射示意图

图5-5　漫反射示意图

物体本身不发光，为什么会有不同的显色呢？就物体色的本质而言，物体对光线具有选择性吸收和反射的能力，如图5-6所示。例如，黄色物体在全色光照射下，会选择577nm的正黄色为中心，以560～590nm范围为主要反射区域，吸收日光中的其他各色，从而呈现出正黄色。

用绿光来照射红色物体时，由于绿光中没有红色物体所要选择反射的波长，物体便将绿色光全部吸收，显现出无反射光的现象。所以，物体的选择吸收和选择反射属于异性相吸和同性相斥的现象。

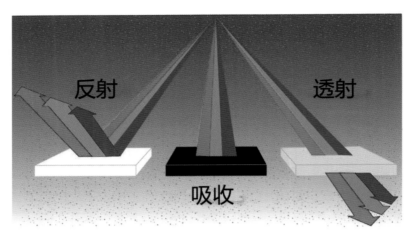

图5-6　光照射在物体上的三种结果

当色光投向不透明的物体表面并被反射回来时，反射回来的色光比原来的光量要弱，纯度偏低，这是因为部分色光被物体吸收了。照射在半透明物体上的色光虽然进入里层，但漫反射的吸收和反射掉的光线很多，最终部分光线还是被反射回来，故色彩的纯度和明度变化最大。当色光通过透明物体时，有两种情况：一种是无色透明体。比如，无色玻璃，透过的色光同原光线变化不大，因为被吸收的光量很少。第二种是有色透明体。比如，红色透明玻璃，红色因素影响绿色和蓝色等光通过，而蓝色、绿色透明玻璃则专门吸收红色和橙色类色光，使透过的色光与原来的大不一样。此外，如果物质的结构不同，如透明度、厚度等，也会导致吸收和反射不同，从而影响光的通过效果。

另外，物体的不同光泽给人的视觉效果也不相同。由于物体表面的纹路、组织密度、硬度、粗糙度或细腻度的不同，显色也会有极大的区别。物体光泽越高，其影响力越大，依序影响明度、纯度、色相。例如，粗面纸上的红色会显得有些粉色，而光面纸上的红色则显得很鲜艳。

5.2　色系分析

要想系统地研究色彩，需要对各色系及色彩现象进行分析，这种客观性的分析主要包括：①色系的概念范围；②色彩与物理特性；③自然现象中的色彩。这些色彩现象的分析对设计色彩的使用非常有益。

1. 色系的概念范围

色彩通常分为无彩色和有彩色两大范畴。同色系指的是同一色系内的颜色。关于同色所占范围，即色环上同色的具体度数，历来众说纷纭，角度从15°～90°不等。一般习惯性地将360°色环分为10个色系，加上无彩色和特殊色，共计15个色系，这种划分较为实用。这15个色系包括红色系、橙色系、黄色系、黄绿色系、绿色系、蓝绿色系、蓝色系、蓝紫色系、紫色系、红紫色系、白色系、灰色系、黑色系、金色系和银色系。

色系范围主要依据色系的主色位置和在色相环上所占角度来划分。每个色系都有明确的起止点，将各色系的起止范围和视觉习惯上的色名分析出来，就能形成清晰的概念。以下参

照孟塞尔色系将 10 种主要色相各分为 1 ～ 10 格，共 100 格，即 100 色相的色相环，按此色相环划分各色系所占位置。

1）红色系

（1）红色系在色相环上的起止角度是 342°～ 180°，即第 96 色～第 5 色。

（2）在视觉习惯上，通常包括朱红、粉红、暗红、豆红、玫瑰红、胭脂红、洋红等。

2）橙色系

（1）橙色系在色相环上的起止角度是 18°～ 54°，即第 6 色～第 15 色。

（2）在视觉习惯上，通常包括朱红色、橙色、金黄色、红褐色、红茶色、栗子色等。

3）黄色系

（1）黄色系在色相环上的起止角度是 54°～ 90°，即第 16 色～ 25 色。

（2）在视觉习惯上，通常包括金黄、柠檬黄、米黄、淡黄、土黄等。

4）黄绿色系

（1）黄绿色系在色相环上的起止角度为 90°～ 126°，即第 26 色～第 35 色。

（2）在视觉习惯上，把通常包括柠檬黄、嫩绿萌芽、橄榄、黄绿色等。

5）绿色系

（1）绿色系在色相环上的起止角度为 126°～ 162°，即第 36 色～ 45 色。

（2）在视觉习惯上，通常包括翠绿、草绿、墨绿、粉绿、浅绿等。

6）蓝绿色系

（1）蓝绿色系在色相环上的起止角度为 162°～ 198°，即第 46 色～第 55 色。

（2）在视觉习惯上，通常包括草绿色、海绿、石绿、青竹色、翡翠色等。

7）蓝色系

（1）蓝色色系在色相环上的起止角度为 198°～ 234°，即第 56 色～第 65 色。

（2）在视觉习惯上，通常包括孔雀蓝、天蓝、石青、蓝色等。

8）蓝紫色系

（1）蓝紫色系在色相环上的起止角度为 234°～ 270°，即第 66 色～第 75 色。

（2）在视觉习惯上，通常包括蓝、藏青、深蓝、浅蓝、石青等。

9）紫色系

（1）紫色系在色相环上的起止角度为 270°～ 306°，即第 76 色～ 85 色。

（2）在视觉习惯上，通常包括甘青、红紫、淡紫、茄色、紫、钴紫等。

10）红紫色系

（1）红紫色系在色相环上的起止角度为 306°～ 342°，即 86 色～ 95 色。

（2）在视觉习惯上，通常包括红紫、玫瑰红、淡紫红、紫红、桃红等。

11）白色系

（1）白色系在色立体垂直中心轴的上端，即孟塞尔明度秩序中的 8 级以上，直到理想白色范围。

（2）在视觉习惯上，通常包括白纸、白墙、白雪、铅白、太白、银白等。理想白色的反射率为 100%，水粉色中的锌白反射率为 93.6%．据统计反射率在 64% 以上者均可称为白色。

12）灰色系

（1）灰色系在色立体中心轴的中段位置，该色系的变化范围为 35 ～ 8。

（2）在视觉习惯上，通常包括银灰、鼠色、水泥色、灰卡纸等。

据统计，反射率为 64% ～ 10% 的色均可称为灰色。

在色料三原色中，红色反射率为 20%，绿色反射率为 48%，蓝紫色反射率为 32%，用中性混合法可得灰色。

13）黑色系

（1）黑色系在色立体中心轴的下端，除理想黑色外，一般在 3.5 级以下。

（2）在视觉习惯上，通常包括夜晚、黑纸等。理想黑色吸收率为 100%，据统计吸收率在 90% 以上均可称为黑色。

金色系、银色系属特殊色，不在色相环表示范围。

2. 色彩与物理特性

色彩与物理特性指的是各色系在光谱上的位置及其特性，包括波长范围、主波长、补色主波长、比较反射率等。

3. 自然现象中的色彩

自然现象中的色彩指每一色系的自然现象，可细分为动物色彩、植物色彩、矿物色彩等。在选择自然现象中的色彩时，要以视觉效果最显著的某个色作为代表色。例如，公鸡身上的色彩很多，但让人印象深刻的是红色，因此取其红色。

5.3 色彩与视知觉

本节从人对色彩的视觉生理与心理反应的角度，介绍视知觉与色彩的有机联系、色彩的各种视知觉现象。

5.3.1 色彩的知觉现象

色彩的多样性是通过人的视觉生理上的不同反应感知出来的。人的眼睛不是绝对完美无缺的，它也有自身的生理局限性。在观看物体时，因视觉功能的局限性会产生一些视知觉的生理现象。当视觉感觉和以往的色彩经验发生冲突和矛盾时，可以通过颜色视觉理论来解释并予以纠正。这些视知觉的印象判断为色彩理论和艺术设计提供了广阔的创造空间。

色彩知觉现象分别论述如下。

1. 视觉适应

视觉适应主要有距离适应、明暗适应、颜色适应、色彩的恒常性等现象。

1）距离适应

眼睛能够识别到一定距离内的形状与色彩，这主要是基于视觉生理机制具有调节远近距离的适应功能，也就是说具备一定的视觉生理功能。

光线从远处射入，经过眼睛中晶状体的自然曲率调节和折射，能够精确地自动聚焦在视网膜上的视神经感光细胞，从而形成清晰的影像。然而，当眼睛出现病理性变化时，聚焦点可能会偏离至视网膜前方或后方，导致近视或远视。观察远处物体时，晶状体会变得更加扁平，减少其厚度，从而改变曲率并延长焦距。相反，当观察近处物体，晶状体会增厚，曲率随之增大，以增强其对光线的汇聚能力。晶状体的作用类似于照相机的透镜，确保物像能够准确投射在视网膜上，获取外界物体的清晰影像。因此，长时间阅读后进行远距离眺望，有助于放松晶状体周围的睫状肌，从而在短时间内恢复视力的正常状态。

2）明暗适应

当人们从明亮的环境进入暗处时，会瞬间感到四周一片黑暗，需经过一段时间才能逐渐适应并看清室内的物体，这一过程称为暗适应，通常需要 5 ～ 10 分钟。相反，当从昏暗的房间步入明亮的室内，人们会突然感到强烈的光线刺眼，需稍作等待才能完全恢复对物体形状和色彩的辨识，这个过程称为明适应，大约需要 0.2 ～ 0.4 秒。由此可见，人眼对明暗环境的适应能力存在显著差异。

明适应是视网膜对光刺激反应敏感度下降的过程，而暗适应则是视网膜对光刺激反应敏感度上升的过程。在暗适应的生理机制中，当人由亮处进入暗处，瞳孔会从 2 毫米扩大至 8 毫米，从而使进入眼内的光线增加 10 ～ 20 倍，类似于在暗光条件下，照相机需要开大光圈以增加光线的进入。此外，进入暗环境时，视网膜边缘的杆状细胞感光性能逐渐增强，视觉能力也随之提升。杆状细胞内含有一种名为视紫红质的紫红色感光化学物质，它在光照下会被分解而褪色，类似于照相机底片上的感光乳剂。当眼睛适应黑暗环境后，视紫红质会重新合成，恢复其颜色，并逐步增强对光线明暗的感知能力。

3）颜色适应

人眼对颜色刺激产生的视觉变化现象称为颜色适应。可以通过一个简单的实验来说明这一现象：当人们戴上有色眼镜观察外界景色时，最初所看到的景物可能会呈现出镜片的颜色。然而，随着时间的推移，人们会感觉到景物颜色逐渐接近其原始状态。相反，当刚摘下有色眼镜时，人们可能会暂时不适应周围环境的真实颜色，但这种不适感会在一段时间后消失，恢复正常视觉。这一过程展示了颜色适应的典型特征。

颜色适应的理想时长为几秒到几分钟秒。因此，在视觉体验中，强调视觉焦点的转移和场景变换，不仅有助于提升色彩感知和印象，还能有效减少对视网膜中锥体细胞和杆体细胞的潜在损害。初始时感知到的鲜明色彩，会随着时间推移在明度和纯度上发生变化，如明亮色彩变暗、暗淡色彩变亮、整体彩度降低。通过适当的休息，色觉感知能够逐渐恢复。在进行色彩写生练习时，适时地远望或短暂休息，可以帮助色觉快速恢复对色彩的敏感度，从而提高绘画的色彩准确性。

4）色彩的恒常性

色彩的恒常性是指人们在头脑和记忆中对曾经体验过的事物形成的色彩印象与色彩知觉之间的关联。例如，当一个人看到红旗，尤其是如果他在以往的生活经验中频繁地看到过红旗，那么在他的记忆中就会形成对红旗的特定印象和概念。在这种情况下，即便红旗被蓝光或黄光照射，人们仍会将其感知为红色。这一现象是视知觉中色彩恒常性的典型体现。

人们在特定的客观条件下形成的主观色彩印象具有一定的稳定性，不会随着外部条件的变化而改变。以色彩写生为例，初学者常常忽视对实物色彩的准确观察，而是根据自己的想

象去绘制心中的色彩。这种固执的固有色彩观念往往会妨碍他们对色彩的准确观察、深刻感受和真实表达。

2. 色彩的错觉

色彩错觉是视觉活动中常见的现象，它发生在人们对色彩的判断出现偏差，导致感知中物体的颜色与实际情况不符的情况下。这种错视并非客观存在的色彩属性，而是由于大脑对外界刺激进行综合分析时遇到困难而产生的一种生理性知觉偏差，它是由人的生理结构决定的，而非源自主观意识。

色彩错觉的表现多种多样，包括色彩引起的膨胀或收缩感觉、色彩的视觉后像，以及色彩的同时对比效应等。

1）色彩的膨胀与收缩效应

人的视觉系统对不同色彩会产生膨胀或收缩的感觉，这种现象在色度学中被称为"似胀色"和"似缩色"。这种感觉的差异可以归因于两个主要因素：一是物理层面上色光的波长差异；二是生理层面上，人眼中晶状体对光波的自动调节能力有限，导致不同色彩在视网膜上的成像位置存在前后差异。尽管各种色彩的波长存在细微差别，但这些差别通常非常微小。具体来说，红色、黄色、橙色色光倾向于在视网膜的内侧成像，而绿色、蓝色、紫色色光则在视网膜的外侧成像。这种成像位置的不同，会在视觉上产生一种色彩间距离的错觉，即某些颜色看起来更接近或更远。

2）视觉后像

视觉后像，亦称为视觉残像，是指在外部光线刺激突然中止后，所引起的视觉影像并未立即消失，而是作为神经兴奋的残留痕迹短暂驻留的现象。视觉后像通常在观察完一个物体后紧接着观察另一个物体时发生，因此它也被称作连续对比。

视觉后像分为正后像和负后像两种类型。正后像，是指在明亮的灯光前闭上眼睛并持续几分钟，然后突然睁开眼睛短暂注视灯光后再闭眼，在闭上眼睛的暗背景中会出现灯光的影像。电影技术正是利用了人的视觉暂留现象，通过每秒展示16帧以上的图片，创造出连续动作的错觉，避免了正后像的产生。

负后像则通常由视神经的过度疲劳引起，其效果与正后像相反。例如，长时间注视红色物体后迅速观看灰色纸张，可能会看到青绿色的余像。从生理学角度来看，这是因为感知红色的锥体细胞长时间受到刺激而产生疲劳，导致其敏感度降低。明度方面也存在负后像，如黑色物体的负后像是白色，反之亦然。因此，长时间注视红色物体后再看黄色，黄色会显得带有绿色。这种视觉错觉是由视网膜上锥体细胞状态变化引起的。

3）同时对比

在色度学上，同时对比的解释是：对同时呈现的、相邻的两个视觉颜色进行对比，也就是眼睛同时接收不同色彩的刺激后，使色觉产生互相排斥的效果。刺激的结果使相邻的色彩在视觉上趋向于它们各自的补色，如图5-7所示。

色彩的同时对比具有如下规律：①亮色与暗色相邻时，亮色显得更亮，暗色显得更暗；灰色与艳色并置时，灰色显得更加灰暗，艳色显得更加鲜艳。②不同色彩相邻时，都倾向于将对方推向自己的补色。③补色相邻时，由于对比作用，各自都增加了补色光，色彩的鲜艳度也同时增加。④同时对比效果随着纯度的增加而增加，特别是在相邻色彩的边缘部分最为

明显。

图5-7　长久注视左图中黑圆点，然后将视线移至右图黑点上，即可出现补色残像

同时对比的效果可以运用适当的方法将其加强或减弱。加强的方法：提高纯度，建立补色关系，增大面积对比。减弱的方法：降低纯度，提高明度，破坏互补关系，采用间隔渐变的方法，缩小面积对比。

3. 色彩的易见度

色彩在视觉中容易辨认的程度称为色彩的易见度。色彩的易见度具有以下几个特点。

（1）色彩的易见度和光的明度有关，也与色彩面积大小有关。明度高且面积大的色彩具有更高的易见度。

（2）色彩的易见度与色彩的对比度有关，对比越强，易见度越高。

（3）色彩的易见度与色彩的冷暖有关，通常暖色易见度较高。

当光源与形状条件相同时，形状是否清晰可见取决于形状与背景在明度、色相、纯度上的对比关系，尤其是明度对比的作用最为显著。对比强则易见度高，反之则弱。

色彩的易见度顺序如图 5-8 所示。

在黑色背景上，易见度从高到低依次为：白、黄、黄橙、橙、红、绿、蓝。

在白色背景上，易见度从高到低依次为：黑、红、紫、红紫、蓝、绿、黄。

在红色背景上，易见度从高到低依次为：白、黄、蓝、蓝绿、黄绿、黑、紫。

在蓝色背景上，易见度从高到低依次为：白、黄橙、橙、红、黑、绿。

在黄色背景上，易见度从高到低依次为：黑、红、蓝、蓝紫、黄绿、绿、白。

在绿色背景上，易见度从高到低依次为：白、黄、红、黑、黄橙、蓝、紫、黑。

在紫色背景上，易见度从高到低依次为：白、黄、黄橙、橙、绿、蓝、黑、红。

在灰色背景上，易见度从高到低依次为：黄、黄绿、橙、紫、蓝、黑。

色彩的易见度又称知觉度，通过上述分析可知，明度对比关系对易见度有显著影响。在色彩的设计中，应注意运用易见度原理来处理主次关系。

图5-8　色彩的易见度顺序排列

4. 色彩的同化性

色彩的同化性是视觉感受色彩时的一种现象，这种现象是通过视觉寻求平衡，从生理上的平衡过渡到心理上的平衡的过程。当一种小面积颜色被放于其他颜色中并与周围颜色相近时，该颜色看起来与周围颜色相似，这当中存在着视错觉的因素。比如，中国传统的蓝印花布，上面的白花图案虽然在蓝色背景上占据的面积并不大，但分布很均匀，整体看上去蓝白混合，明度高了许多，而蓝色的纯度似乎降低了。同化现象多出现在色彩的组合搭配中，色与色之间不但不能加强对比，反而会在主导色的诱导下向调和的方向发展。可以看出，不同颜色之间总是在比较的状态中，但从人的视觉简化习惯来看，在某些条件下人眼并不一味强调色的差异，反而在一定的条件下，视觉有时会将不同颜色调和起来。比如，在一定距离内，一定的光线下，不同颜色被分割在均匀的其他色面积里，包围之中就会呈现出同化现象。

在实际的设计活动中，色彩同化现象与色彩对比形成相辅相成的重要设计手段。这可以总结出一定的规律。

（1）色彩同化与距离有关。

（2）色彩同化与光的强度与明度对比有关。

（3）色彩同化与色和色之间的面积大小及分布情况有关。

总之，色彩同化效果是视觉对所观看物体色之间的一种简化整合印象。有时某幅画过于"花哨"或"跳跃"，可能就需要一些色彩同化的调整。

5.3.2 色彩与空间

色彩的呼应出于色彩布局的需要，最终目的是体现出色彩画面的形式美感。色彩呼应与色彩在画面上的均衡、层次等因素紧密联系，相互制约。有时这些因素也会同时出现在一幅画面中，但应有主次的区别。

1. 色彩的均衡

色彩均衡与力学上的杠杆原理相似，构图中的各种色块布局应以画面中心为基准，向左右、上下或对角线分配力的"重量"。不同位置、形状、不同色彩明度和纯度的色块给人的"重量感"是不同的，如图5-9～图5-12所示。面积大、明度低、形象完整简约的色彩图形感觉重；面积小、明度高、形象不完整的色彩图形感觉轻。均衡的感觉主要是来自心理对形式因素变化的感觉，其美感依赖于个人深厚的艺术素养与对色彩的长期体验和实践。

图5-9　色彩的均衡（一）

图5-10　色彩的均衡（二）

图5-11　色彩的均衡（三）

图5-12　色彩的均衡（四）

2. 色彩的层次

色彩的层次是指色彩在空间上的排列和组合。暖色与冷色在人眼视网膜上感应成像的距离有前后之分，色彩的明暗对层次也有很大的影响。另外，一色被另一色包围或重叠时，也易形成空间层次。色彩层次的表现主要来自明度对比，比如黑色背景上的任何亮色都有前进感。将几种不同明度的亮色置于黑色的包围之中，将会形成更多的色彩层次。

3. 色彩的呼应

色彩显现于视觉范围中，总会有一个相对的色彩环境。任何色彩都不会孤立地显现，总会有别的色彩来比较、衬托和显现。这时需要有同种、同类或近似的色彩在构图空间布局内做上下、左右、前后等方位的呼应。

色彩呼应（见图5-13～图5-15）有以下几个方面：①在明度上呼应；②在色相上呼应；③在色彩冷暖上呼应；④近似色相呼应。

图5-13　色彩的呼应（一）

图5-14　色彩的呼应（二）

图5-15　色彩的呼应（三）

我国民间艺术南京云锦的妆花"三晕"技术，在画面的所有色彩里配入近似色，例如，水红、桃红配大红（各色中都含有红的成分），葵黄、石绿配石青（各色中都含有绿的成分），玉白、月白配宝蓝（各色中都含有蓝的成分）。

5.4 色彩表示法

美国的数学家梦亚于1745年构想了显色图谱，制作了最早的彩色球。1839年德国浪漫派画家龙格首次将色彩的两大体系相结合，构成了地球形状的立体色谱模式。此后，又相继产生了孟塞尔色彩体系、奥斯特瓦德色彩体系、日本色配色体系等色立体图谱。本节将对几种有广泛影响的色彩表示法进行介绍。

5.4.1 色立体概述

色彩的三要素系统地排列组合时，可得到色立体，其表现形式为：①明度关系垂直排列，上白下黑、中间分布不同明度的等差序列变化；②纯度色阶为不平直线排列，把各色相中的各纯色由外向内（明度中心轴）进行纯度变化，越靠近中心轴纯度越低；③把各色相按色相等差序列依明度轴四周环绕，形成圆形色环。由此，便可得到明度、纯度及色相三者构成的三维立体关系，如图5-16所示。

色立体的出现为美术工作者提供了配色的标准，让他们清楚地理解色彩的系统性分类和色彩的组织关系，给色彩应用提供了方便的条件。

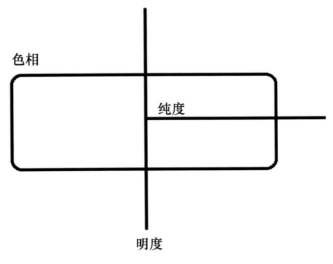

图5-16　色立体的三维关系

5.4.2 孟塞尔色立体

孟塞尔色立体由美国教育家、色彩学家、美术家孟塞尔（Munsell）创立，它是国际上广泛采用的物体表面色彩分类和标定方法。在我国，艺术色彩和印刷色彩领域同样以孟塞尔系

统为基础进行色彩的学习和应用。孟塞尔色立体以三维空间中的近似球状模型来表现色彩的明度、彩度（和纯度相对）和色相这三个基本特征。

1.明度

孟塞尔色立体如图5-17所示，其中央轴代表无彩色黑白系列（中性色）的明度等级，黑色位于底部，白色位于顶部，这一序列被称为孟塞尔明度值。该系统将理想白色定为10，将理想黑色定为0，明度值的范围为0 ~ 10，共分为11个在视觉上等距离的等级。

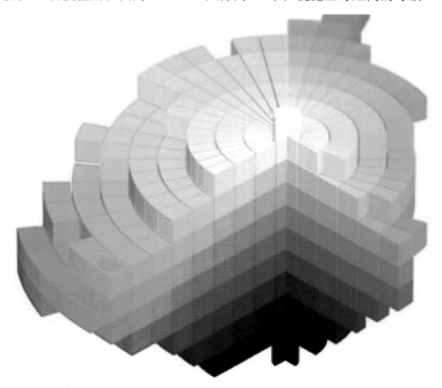

图5-17 孟塞尔色立体

2.彩度

在孟塞尔色立体模型中，颜色样本与中央轴的水平距离代表饱和度的变化，被称为孟塞尔彩度。彩度被划分为多个视觉上相等的等级。中性色彩度以0为中心轴，离中央轴越远，彩度数值越大。该系统通常以每两个彩度等级为间隔来制作颜色样本。不同颜色的最大彩度各不相同，个别颜色彩度可达到20。

3.色相

孟塞尔色彩体系的色相是以红（R）、黄（Y）、绿（G）、蓝（B）、紫（P）五种色相为基础，其间再加黄红（YR）、绿黄（GY）、蓝绿（BG）、紫蓝（PB）、红紫（RP）五种中间色相，共同组成10色相的色相环。若要细分色相时，可将10种主要色相各分为10个等级，构成100色相的色相环。孟塞尔色相环的概念图如图5-18所示。

任何颜色都可以通过色相、明度值和彩度这三项来标注，并给其标号。标注的方法是先写出色相 H，再写明度值 V，在斜线后写彩度 C。公式为

$$HV/C= 色相明度值 / 彩度$$

例如，标号 10Y8/12 表示色相位于黄（Y）与绿黄（GY）之间，明度值是 8，彩度为 12。这个标号还说明该颜色比较明亮，具有较高的彩度。再如，标号 3YR6/5 表示色相位于红（R）与黄红（YR）之间，偏黄红色，明度值为 6，彩度为 5。

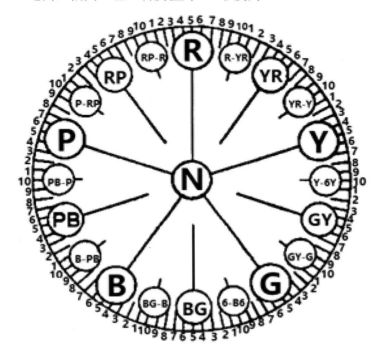

图5-18　孟塞尔色相环的概念图

非彩色的黑白系列（中性色）用 N 表示，在 N 后写明度值 V，斜线后不写彩度。公式为

$$NV/= 中性色明度值 /$$

例如，标号 N5/ 表示明度值为 5 的灰色。

另外，对于彩度低于 0.3 的中性色，如果需要做精确标注，可采用以下公式：

$$NV/（H, C）= 中性色明度值 /（色相，彩度）$$

例如，标号为 N8/（Y, 0.2）的颜色，该色是略带黄色的浅灰色，明度值为 8。

《孟塞尔颜色图册》按照色立体的垂直剖面进行排列，每个剖面占据一页。整个色立体划分成 40 个垂直剖面，因此图册共 40 页。每一页都包含了同一色相下不同明度值和不同彩度的样品。如图 5-19 所示，展示了色立体 5Y 和 5PB 两种色相的垂直剖面。中央轴表示明度值等级 1 ～ 9，右侧的色相为黄（5Y）。当明度值为 9 时，黄色的彩度最大，该颜色的标号为 5Y9/14，其他明度值下的黄色均无法达到这一彩度。中央轴左侧的色相为紫蓝（5PB），当明度值为 3 时，紫蓝色的彩度最大，该颜色的标号为 5PB3/12。

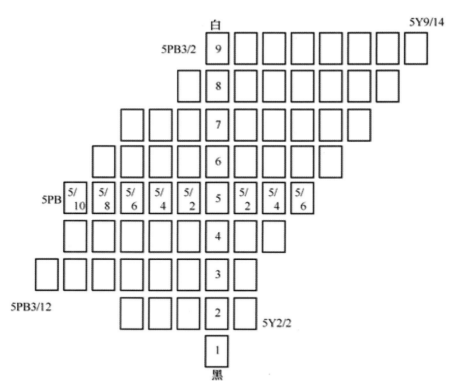

图5-19　孟塞尔色立体的Y-PB垂直剖面

5.4.3　奥斯特瓦德色立体

奥斯特瓦德的色环是自红到紫的纯色，共分 24 种。在各纯色上，以适当的比例加入白和黑，以区分色彩的明度，如图 5-20 所示。

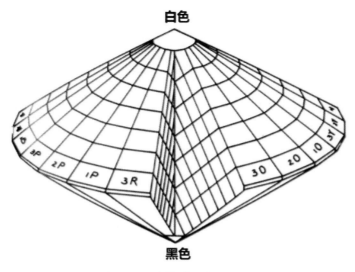

图5-20　奥斯特瓦德色立体

基本色相如下。

黄：Y（yellow）。

橙：O（orange）。

红：R（red）。

紫：P（purple）。

蓝：UB（ultramarine blue）。

蓝绿：T（turguoise）。

绿：SG（seagreen）。

黄绿：LG（leaf green）。

这8种基本色相中，每种色相又细分3个色组，构成24种分割的色相环。以中心两边相对的色相各为互补色，色相1～24，用符号来表示，如图5-21所示。

无彩色的明度分为8个阶段，分别以a、c、e、g、i、l、n、p来表示。a是最明亮的白色，P是最暗的黑色，其他6个阶段的灰色含有不同的白色和黑色。这个明暗系列构成上白下黑的垂直轴，围绕这个轴构建一个三角形，如图5-22所示。

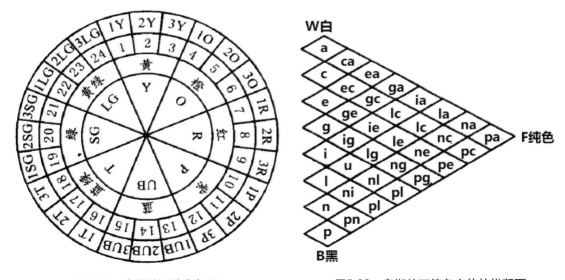

图5-21　奥斯特瓦德色相环　　　　　图5-22　奥斯特瓦德色立体的纵断面

（这个断面称为三角色标）

在三角形顶点配上纯色，上边为明色，下边为暗色，中间为中间色，各色的成分是：纯色含量、白色含量及黑色含量之和等于100。例如，色标pa中的p含有3.5%的白色，同样，色标Pa的a含有11%的黑，纯色量是100－3.5－11＝85.5%，并非100%的纯色。

因此，奥斯特瓦德的色立体是以各色相均匀分布、以无彩轴为中心、旋转三角形形成的圆锥体。其表示法是色相数字，再加上表示白色与黑色含量的字母。例如，14na的色标，在色环排列顺序上得知是蓝色，即（蓝）na；白色含量是n，由表5-2得知为5.6，黑色含量是a，为11.0；蓝色含量为100－5.6－11.0＝83.4，这是一个明度和纯度都很高的，略偏深的蓝色。

表5-2 黑白含量对照表

记号	a	c	e	g	i	l	n	p
白量	89.0	56.0	35.0	22.0	14.0	8.9	5.6	3.5
黑量	11.0	44.0	65.0	78.0	86.0	91.0	94.4	96.5

奥斯特瓦德记号中的白色 a 含量比理论上的纯白多含 11% 的黑，同样，黑色 p 比理论上说的纯黑多含 3.5% 的白。

5.4.4 日本色彩研究会色立体

1951 年，由日本画家和田三造主持的日本色彩研究所发布了一套标准色标，该色标所定的色彩体系是 24 色相环，从红色起至红紫色止，如图 5-23 所示。

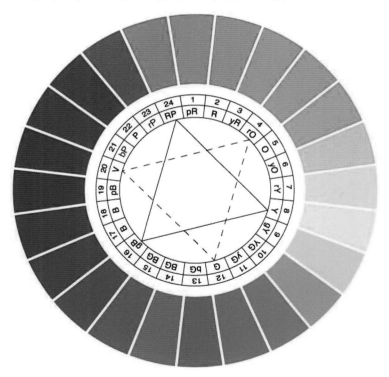

图5-23 日本色彩研究所24色相环

24 色相环的主要色相包括红、橙、黄、绿、蓝、紫 6 色相，再加上 5 种中间色（黄橙、黄绿、蓝绿、蓝紫、红紫）共计 11 色相，每个主要色相进一步细分为多个色相，构成 24 色相。因为注重等差感觉，即等色相差，故又称为等差色环。

明度阶段是以 10 为黑，20 为白，中间有 9 阶段的灰色系列，共 11 个阶段，纯度阶段因色相分为 5 ～ 10 阶段，纯度 1、2 为淡色或暗色，3、4 为明色或中色，5、10 为浓色或强色。本色立体纯度阶段与孟塞尔色立体色相似，但分割比例不相同，距离无彩色轴越远，纯度越高，如图 5-24 和图 5-25 所示。

图5-24　日本色彩研究所的色立体

图5-25　日本色彩研究所的色立体纵断面

色彩的表示通常遵循色相、明度、纯度的顺序。例如，4—14—4，表示色相 4 为橙色，明度 14 为略暗的中明度，纯度 4 意味着色彩是处于纯色与无彩色之间的中间色调，所以此色彩接近于褐色（茶色）。

本章介绍了色彩的物理学基础、色系分析、色彩与视知觉的关系，以及色彩的表示法等。通过用科学的方式解释了色彩的产生、变化及其原则。作为本书的重点章节，建议读者仔细研读，深入理解色彩表示法和色系分析方法。掌握这些知识将有助于设计出美观的作品。

1. 人眼感知色彩的根本原因是什么？
2. 冷色系会给人带来什么样的感受？
3. 中明度的色彩会带给人什么样的感受？
4. 低纯度的色彩会带给人什么样的感受？
5. 视觉适应包括哪些现象？

第**6**章

设计色彩的配色原理

前面章节已经介绍了不同色彩会带给人不一样的感受，那么不同的色彩搭配在一起又会产生哪些神奇的效果呢？本章着重解决这个问题。

6.1 色彩的对比

在前文介绍色彩分解时，我们简要提及了色彩对比的表现方式。本节将从原理上进行完整介绍。对比是指两种或两种以上事物相较之下产生的普遍现象。一切事物都存在对比，对比是认识事物的基础，视觉感官只有通过对比才能发挥作用。例如，只有通过与较短线条的对比，我们才能感知到第二根线条的长短。此外，人们对同一色彩的感受也因个人而异，有人觉得美丽，有人觉得丑陋；有人喜爱，也有人厌恶。实际上，对某一色彩的认识都是在对比中形成的。即使同一种色彩，在不同背景和环境下，人的感觉也会发生变化。不同背景条件下，色彩可能产生愉快或不愉快的感觉，因此，细致研究色彩对比现象及其原因至关重要。

6.1.1 连续对比

连续对比是一种间接而微妙的现象，其特点是先前看到的色彩会影响随后看到的色彩。当我们注视某一种物体色彩后，再将视线转移到另一种物体色彩时，由于视觉神经受到前后两种色彩的刺激，会产生消极的补色感。例如，如果先看的是红色，再看绿色，则绿色的色彩饱和度会增加，显得更加鲜艳，绿色感更强。在这种对比中，红、绿色彩对比的影响力最大，而蓝、黄、紫等色彩的对比影响力较弱。从色彩属性来看，色相的对比作用较为显著，而明度和纯度的对比作用则相对较弱。

6.1.2 同时对比

同时对比现象比连续对比更为直接和明显。当两种或两种以上的色彩并列或重叠时，就会产生同时对比现象。例如，红、绿同时对比时，红色会显得更加鲜红，绿色则更加鲜绿。一个皮肤白皙的女孩穿上黑色连衣裙，在对比之下，她的肤色会显得更加白净。时装模特的妆容和时装颜色在舞台灯光的背景下，会产生一种同时对比的效果，给人以美感。

色彩的同时对比现象变化复杂，这主要是受视觉残像的影响。当一组色彩放在一起时，大面积的背景色会占据主导地位，影响周围色彩，导致靠近的几种色彩和面积较小的色彩出现整体性的混合现象。

为了便于研究，我们可以从色彩的三个基本属性（色相、明度和纯度）来分析同时对比现象。

（1）色相对比：将两个紫灰色的小圆点分别放在蓝色和红色背景上，蓝色背景上的紫灰色会偏向橙色，而红色背景上的紫灰色则偏向紫色。在蓝色和橙色背景上放置相同的紫色小圆点，蓝色背景上的小圆点会偏向红紫色，而橙色背景上的小圆点则偏向蓝紫色。

（2）明度对比：将两个灰色小圆点分别放在黑色和浅灰色背景上，黑色背景上的小圆点会显得更亮，而浅灰色背景上的小圆点则显得更暗。将两个相同色相的橙色小圆点分别放在暗红色和浅红色背景上，暗红色背景上的小圆点会显得更亮，而浅红色背景上的小圆点则显

得更暗。

（3）纯度对比：将两个相同的红色小圆点分别放在纯度很高的紫红色背景和纯度较低的灰红色背景上，紫红色背景上的红色会显得色彩度降低，而灰红色背景上的红色则显得更为鲜艳。

从逻辑上讲，色相、明度、纯度的对比都属于同时对比的一部分，对这些属性的分析和研究是非常必要的。在日常生活中，色彩对比通常是综合性的，对比现象的影响会导致色彩三要素的每一属性都与原始状态有所偏差，甚至影响视觉感知。只有通过细致的观察和体验，我们才能完全理解对比的真正含义。

为了避免在同时对比中引起色彩间的变化，可以在色彩与色彩的交界处添加黑色、白色、金色、银色或灰色等无彩色线条。

6.1.3 色相对比

色相对比是指使用色相环中未经混合的纯色，以其最强烈的明度来表现。红、黄、蓝三原色展现了强烈的色相对比。当色相偏离三原色时，色相对比的强度就会减弱。比如，橙、绿、紫在性质上就比红、黄、蓝三原色弱些。

红、黄、蓝三原色表现了最强烈的色相对比，所有高纯度的、未经混合的色彩也可以进行这种对比。

互补色是处于 12 色相环直径两端、间隔 180°的两种相对色彩（见图 6-1），如红与蓝绿、黄与蓝紫、绿与红紫等。互补色组合能使色彩对比达到最大程度的鲜明。当这两种颜色并置时，能促使双方的色相更加鲜艳。这是最具视觉冲击力的配色方法。

对比色是色相环上最极端的颜色，它们之间的色相对比最强烈，在色相环上间隔为120°（见图 6-2）。除了三原色的对比外，还有四组对比色：红 / 黄绿 / 蓝、橙 / 绿 / 蓝紫、黄橙 / 绿蓝 / 红紫、黄 / 绿蓝 / 红紫。

图6-1 互补色

图6-2 对比色

中差色是色相环上相隔 90°的颜色组合（见图 6-3），共有三组：红 / 黄 / 蓝绿 / 蓝紫、橙 / 黄绿 / 绿蓝 / 紫、黄橙 / 绿 / 蓝 / 红紫。

类似色是色相环上相隔 60°的颜色组合（见图 6-4），如红与黄橙、蓝与紫、紫与红等。类似色相中会有共同的色素，由于色差小，故而是最弱的色相对比，如图 6-5 所示。

图6-3　中差色

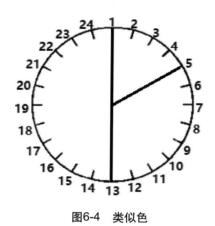

图6-4　类似色

图6-5　邻接色

6.1.4　明度对比

明度对比主要涉及对比后明度感觉的偏差问题。明度对比不仅包括无彩色，也包括有彩色，因此其影响范围较广。人眼对暗色的视觉反应较为迟钝，不易产生视觉疲劳，因此容易对背景上小面积的图形产生过度兴奋，高估其明度。相反，对于亮色，由于视神经过度兴奋，更容易引起视觉疲劳，导致低估背景上小面积图形的明度。在所有对比现象中，明度对比最容易察觉偏差，特别是与无彩色的对比，因为色彩条件相对简单，对比差异更为明显。无论是无彩色还是有彩色的明度对比，其结果都是亮色显得更亮，暗色显得更暗。明度对比的一个显著特性是其扩张效应，即在对比中，亮色似乎在扩张，而暗色似乎在收缩。

孟塞尔色立体的明度轴由白到黑均匀分为 9 级色阶，具体如表 6-1 所示。

表6-1　明度区分表

黑	1	2	3	4	5	6	7	8	9	白
	低明度			中明度			高明度			

由 1～3 级暗色组成的基调，称为低明度或暗调，给人以忧郁、苦闷、笨重、硬度、浑浊之感。

由 4～6 级的中明色组成的基调，称为中明度或中间调，给人以柔和、幻想、稳定、甜美、庄重之感。

由 7～9 级的明亮色组成的基调，称为高明度，给人以积极、快活、清爽、明朗、轻巧、柔弱、寒冷之感。

明度对比的强弱决定于色彩明度差异的大小，可分为三类。

（1）弱对比，是 3 级以内明度色差的对比，称为短调。

（2）中对比，是 4 级以上、6 级以下明度色差的对比。

（3）强对比，是 7 级以上明度色差的对比，称为长调。

明度对比关系可分为 9 类，如表 6-2 所示。

表6-2　明度对比分类

低长调		低中调		低短调	
1	2	1	2	1	2
9		5		3	
中长调		中中调		中短调	
3	4	5	4	5	4
9		8		6	
高长调		高中调		高短调	
1	8	5	8	7	8
9		9		9	

（1）低长调：以 2 级作为基调，占画面 70% 左右，1～9 级为配色，此调为暗明度强对比，有激烈、明快、威严感。

（2）低中调：以 2 级为基调，1～5 级为配色，暗色调含明度中对比，有低沉、稳重感。

（3）低短调：以 2 级为基调，1～3 级为配色，暗色调含明度弱对比，有忧郁、沉闷、模糊、神秘感。

（4）中长调：以 4 级为基调，3～9 级为配色，中灰色调含强明度对比，有明朗、力量、坚硬感。

（5）中中调：以 4 级为基调，5～8 级为配色，中灰色调含中间明度对比，有力度、丰富饱满感。

（6）中短调：以 4 级为基调，5～6 级为配色，中灰色调含弱明度对比，有含糊、朦胧感。

（7）高长调：以 8 级为基调，1～9 级为配色，亮色调含明度强对比，有积极、明快、强烈、活泼感。

（8）高中调：以 8 级为基调，5～9 级为配色，亮色调含明度中对比，有柔软、欢快感。

（9）高短调：以 8 级为基调，7～9 级为配色，亮色调含明度弱对比，有柔和、明洁、高雅感。

色彩的明暗可以通过比较色彩含有白色、黑色、灰色的明度来确定。

用黑到白均匀地调出 12 格无彩色的灰色系列，把 12 色相环上的 12 色按照由黑到白的灰色系列顺序放置于其所属的明度上。由此可知，黄色的纯度在由黑到白的自由色标算起的第八段，橙色在第六段，红色和蓝色同在第四段，蓝紫色在第三段。

黄色为最明亮的纯色，蓝紫色为最暗的纯色。黄色到黑色有 8 个暗色阶段，红色到黑色只有 4 个阶段，蓝紫色到黑色只有 3 个阶段。因此，明度高的纯色，处于明色部分时的纯度高，但加入黑色至暗色部分时纯度就低了。相反，红色和紫色在暗色部分时纯度较高，加入白色至亮色部分时纯度较低。

纯色的明暗，不与纯度的差数成正比。

6.1.5 纯度对比

色彩的纯度也称为鲜艳度、饱和度或色质。纯度对比是指色彩鲜浊程度间的对比，也就是说，一个未含任何黑、白、灰的鲜艳的强色与含有许多黑、白、灰的色彩之间的对比。太阳光通过三棱镜产生的色是最大的饱和色，或称为色相的最高纯色。

降低色彩纯度的方法有五种。

（1）纯色加白色，使其纯度降低，明度提高。这可使其特性趋向冷调。例如，洋红色加白色后会产生略微偏蓝的粉红色；黄色加白色后变冷；蓝色加白色不会改变其特性；紫色由于饱和度高，明度低，故对白色非常敏感，加入白色后，给人欢快之感。

（2）纯色加黑色，混合后纯度降低，同时也变成暗黑色。黄色在加入黑色较多情况下，黄色的特性改变，辉煌感消失。紫色加入黑色时，会变成夜色；朱红色加入黑色后，产生一种红褐色；蓝色加入黑色后，会失去光亮；绿色加入黑色后，会比蓝色或紫色产生更多的变化。纯色加入黑色后，会使色彩失去光亮，变成暗色。

（3）纯色可同时加入黑色、白色或灰色。当同一纯色同时按不同分量加入白色与黑色，会产生不同明度的明灰色和暗灰色。纯色加少量灰色，得到柔和或暗或明的色调，但不如相应的纯度那样强烈，称为中间色。

（4）两个互补的纯色相混，比如，黄色加紫色可得二者的中间色；红色与绿色互混，其色不偏红也不偏绿，却降为灰黑色。蓝色与橙色混合时，可得到偏青色的中间色与偏橙色的中间色。

（5）当三种纯色相混合时，纯度与明度均降低。由于混合的比例不同，会得出偏各种色相的中间色。

鲜色与浊色是相对的。在浊色旁的鲜色会感觉更鲜艳，而在鲜色旁的浊色感觉更浊。

色彩间的纯度差别取决于纯度对比的强弱。为了说明这一原理，将一个纯色与同明度的无彩灰色，按纯度差均匀地混合，建立一个由纯色到灰色的 11 个等级的纯度色标。两头是纯色和灰色，按纯度高低分为高纯、中纯、低纯三个层次，具体如表 6-3 所示。

高纯度（2～4 级），具有活泼、鲜明、刺激感。

中纯度（5～7 级），具有柔软、文雅、温和感。

低纯度（8～10 级），具有灰旧、无力感。

表6-3　纯度表

1	2	3	4	5	6	7	8	9	10	11
纯色	高纯度			中纯度			低纯度			灰色

在对上述三大类纯度进行对比的基础上，我们可以得到表 6-4 所示的九类纯度强弱的对

比结果。纯度对比的强弱与纯度差异的大小成正比。例如，10 与 1 或 8 与 1 的纯度对比为强对比，这会让人感觉到 10 或 8 的颜色更加鲜艳和强烈。

表6-4　纯度强弱对比

纯强对比		纯中对比		纯弱对比	
8	1	6	1	4	1
10		2		2	
中强对比		中中对比		中弱对比	
1	6	4	6	4	6
10		8		7	
灰强对比		灰中对比		灰弱对比	
1	10	8	10	8	10
8		4		7	

6.1.6　面积对比

面积对比是指两色或两色以上的相对色域大小不同时产生的对比。

色彩可以在任何大小的色域中组合，但是两个以上的色彩之间需要怎样的色量比例，才能显得更美、更具有安定感和均衡感呢？

纯色的明度与面积因素是决定色彩均衡的两个关键因素。在估量色彩的明度或光亮度时，把纯色放在近似等明度的灰色上比较其明度，即可发现各色相的强度、明度皆相异。

歌德提出的色彩和明度数字比例如下。

黄：橙：红：紫：蓝：绿

9：8：6：3：4：6

三组对比色的平衡比例如下。

黄：紫 = 9：3 = 3：1 = 3/4：1/4

橙：蓝 = 8：4 = 2：1 = 2/3：1/3

红：绿 = 6：6 = 1：1 = 1/2：1/2

把这些明度比转变成和谐色域时，明度则成反比。换句话说，因为黄色比紫色明度强 3 倍，所以黄色占据相当于紫色的 1/3 面积时才能保持均衡。颜色明度的面积均衡具体如表 6-5 所示。

表6-5　颜色明度的面积均衡

黄	紫

1：3

橙	蓝

1：2

红	绿

1：1

对比色的原色和间色的和谐色域如下。

黄：橙：红：紫：蓝：绿

3 ： 4 ： 6 ： 9 ： 8 ： 6

互补色也可求得以下调和的色域。

黄：蓝紫 =1/4 ： 3/4

橙：绿蓝 =1/3 ： 2/3

红：蓝绿 =1/2 ： 1/2

其他所有色彩也能同样考虑。

只有在色域面积相互间保持均衡时，才会产生宁静而稳定的调和效果，从而中和面积对比。只有当各色相呈现出它们最大的纯度时，才能达到面积比例的有效性。如果明度改变，那么色域平衡也会发生变化。由此可见，明度和色域面积这两个因素是密切相关的。

恰当的面积对比实质上是一种比例对比。确定色彩面积时，需要考虑色的明度、纯度、形状、范围以及轮廓。

6.1.7 冷暖对比

在研究色彩的冷暖感知时，我们需要从生理和心理的角度进行观察，并深入探讨其物理特性。通常，波长较长、动感较强的色彩被称作暖色，而波长较短、动感较弱的色彩被称作冷色。

人们对色彩冷暖的感知既受到物理现象的客观影响，也与生理刺激的经验有关。例如，太阳的炽热、海洋的凉爽以及冬天的寒冷，这些自然现象通过人的生理感知转化为心理感受。进一步举例，若将两个办公室分别涂以红橙色和绿蓝色，尽管它们的物理温度相同，但人们对它们的色彩感觉却存在显著差异。在绿蓝色的办公室中，工作人员可能在摄氏 18 度时就感到寒冷，而在红橙色办公室里，即使温度降至摄氏 15 度时，工作人员也可能不会感到寒冷。这种差异的原因在于，绿蓝色能够减缓血液循环，从而产生一种冷感；相反，红橙色则能加速血液循环，产生一种热感。

为了进一步阐释色彩的冷暖对比，我们可以参考十二色相图。在色相图中，黄绿色和紫色分别代表高明度的色彩和较暗的色彩，它们对冷暖感的敏感度相对较低。以这两种色彩为基准，我们可以将色彩分为冷暖两大类：红橙色是最暖的色彩，而蓝绿色则是最冷的色彩，它们构成了冷暖对比的两极。红紫、红、橙、黄属于暖色系，而绿、蓝绿、蓝、蓝紫属于冷色系。此外，紫、黄绿等色彩则位于冷暖色系之间的中性区域，如图 6-6 所示。

所有色彩在明度提高或降低时，都会逐渐失去它们原有的温度特性。对于无彩色，明度越高，其冷感越强；明度越低，暖感越显著。白色因其反射热量的特性而感觉凉爽，而黑色则因其吸收热量的特性而感觉温暖。例如，红色与白色混合产生的粉红色带有冷感，而蓝色在加入黑色变暗后则呈现出暖感。

此外，色彩的纯度越高，其冷暖感觉也越强烈。暖色系的颜色显得更加温暖，而冷色系的颜色则显得更加寒冷。随着纯度的降低，无论是暖色还是冷色，它们都会逐渐趋向中性，从而失去原有的冷暖属性。

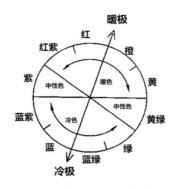

图6-6　色彩的冷暖感区分

冷暖色彩的对立特征可以通过一系列的形容词来描述。

（1）冷色通常与"阴影、透明、镇静、稀薄、流动、冷静、淡、远、轻、湿、理智、缩小"等概念相关联。

（2）暖色则常与"阳光、不透明、刺激、浓厚、固定、近、重、干燥、强烈、旺盛、热烈"等概念相联系。

冷暖色彩的对比不仅在视觉上具有丰富的表现力，而且能够用于创造引人入胜的画面效果。在绘画和设计领域，冷暖色彩的对比是营造空间感、增强造型和透视效果的重要工具。如果运用得当，它能够为观众带来无尽的视觉享受和深刻的心理体验。

6.2　色彩的构成方法

从自然色彩状态过渡到设计色彩状态，要求我们能够将纯粹的自然色彩转化为符合艺术设计需要的色彩。这种色彩的转换，往往通过人为的表现方法来达到。本节的目的是通过系统的理论和系列练习，不仅能初步掌握色彩表现的技能，更能通过观察、发现，运用创造性的思维进一步地组织、表现和运用色彩，为未来的设计打下坚实的基础。

6.2.1　采集

大自然创造了变幻无穷、灿烂绚丽的色彩世界，是取之不尽的素材源泉。采集要求设计者从感性的角度出发，通过观察，汲取可作为素材的对象，学会从平凡的事物中发现有趣的元素。

采集方法包括从自然、大师作品、传统文化中获取启示等。

1. 自然的启示

自然可以提供无限的色彩启示。不同地域、不同季节和气候条件下的大自然景色及动植物都是丰富的色彩素材来源，如图 6-7 所示。

2. 大师作品的启示

从大师的作品中获取色彩启示，尤其是那些具有现代精神的作品，如塞尚、梵·高、马蒂

斯、米罗、克利、康定斯基、蒙德里安、克里姆特等的作品。这些作品体现了现代色彩的审美理念，极富个性。通过这些作品获得色彩灵感并进行新的创意，会带来更新鲜的色彩感觉，如图 6-8 和图 6-9 所示。

图6-7　自然色彩为我们的设计带来了丰富的色彩启迪

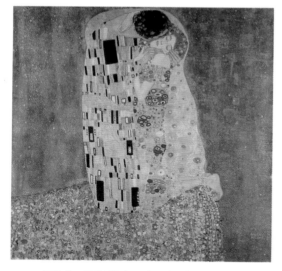

图6-8　居斯塔夫·克里姆特的《吻》

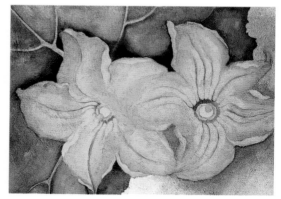

图6-9　乔琪雅·欧姬芙的经典画作

3. 传统文化的启示

在各类艺术中，传统色彩是最具有代表性的色彩。中国传统色彩典范，如建筑彩画、宗教壁画、民间年画、中国服饰、京剧脸谱等，是当代设计取之不尽、用之不竭的源泉。民间色彩是最具有启示性的，它们纯真质朴、色彩浓烈，富有乡土气息和地域风情。从玩具、剪纸、年画、织绣、蜡染、民间陶瓷、民族服饰等中都能得到色彩的启示，如图 6-10 所示。

图6-10　敦煌壁画继承了传统的赋色规律

6.2.2　归纳

归纳是一种对事物进行高度概括的过程，是从采集到重构过程的一个关键步骤。通过色彩归纳方法对自然色彩进行表现，主要是基于设计者对自然色彩现象的概括和简化。归纳是帮助设计者从自然色彩状态走向设计色彩状态的途径之一，是重要的练习手法。

如果采集的色彩十分完美，也适合设计要求，则可以直接归纳到设计中；如果只需要考虑面积比例或是色块衔接，则可以采取局部归纳。如图6-11所示，作者从具有民间特色的蒲剧服饰中提取色彩，通过归纳提炼出一组色彩明快、对比强烈、融合传统与出现代感的色彩。

图6-11　归纳色彩图例

6.2.3 重构

重构是指将原有的、具有美感和新鲜感的色彩元素融入新的结构和环境中，赋予其新的生命活力。这一过程本质上是一种创新活动。在视觉艺术中，画面的重构可以根据对象的形状和色彩特征，通过抽象化处理，在画面上重新组织和构建。同时，也可以根据不同设计领域的需求来进行重构。

色彩重构的策略包括：按比例进行整体色彩重构、不按比例进行整体色彩重构、形状与色彩的同步重构，以及色彩与情感的结合重构。

1. 整体色彩按比例重构

这种方法涉及完整地采集色彩对象，并从中挑选出几种具有代表性的色彩。然后，根据原有的色彩关系及其在画面中所占的面积比例创建相应的色彩标准，并将其整体应用于艺术作品中（见图6-12）。这种方法的显著优势在于能够充分展现并保留原始对象的色彩特征。

图6-12　整体色彩按比例重构

2. 整体色彩不按比例重构

该方法涉及将抽象出的主要色彩不按比例创建色标，并根据画面要求有选择性地应用，如图6-13所示。

图6-13　整体色彩不按比例重构

3. 形和色同时重构

在重构过程中，有时将形和色同时考虑，可能会获得更好的效果，更能够突出整体特征，如图 6-14 所示。

图6-14　形和色同时重构

4. 色彩与情调的重构

根据原物象的色彩情感和色彩风格进行"神似"的重构，如图 6-15 所示。

图6-15　色彩与情调的重构

6.2.4　组调

用色彩构成画面是设计色彩的重要环节。在掌握色彩的性质和规律后，设计者需要进一步学会运用色彩规律，发掘色彩的内在力量，组成生动多样的画面。组调是对色调形式的组织和安排，是色调形成的过程。

1. 以明度调子为主的配色

色彩的层次感、立体感和空间关系主要通过色彩间的明度对比来实现。所谓明度对比，是指由于明度差异而形成的色彩对比效果。依据孟塞尔色彩体系，明度可以被划分为从黑色到白色的三个主要阶段：低明度、中明度和高明度。

在进行明度对比配色时，如果占据主导地位且影响最大的色彩或色彩组合属于高明度范围，并且色彩对比呈现出较长的调性，那么这种对比被称为高长调。相反，如果画面中主要的色彩属于中明度范围，并且色彩对比呈现较短的调性，那么这种对比被称为中短调，如图 6-16 所示。根据这种方法，我们可以将明度调子大致分为十类：高长调、高中调、高短调、中长调、中中调、中短调、低长调、低中调、低短调和超长调。在这些分类中，"高""中""低"等字眼代表了画面中主导色彩或色彩组合的明度特征。

图6-16　明度对比在空间中的运用

（1）高长调：反差大、对比强，形象清晰度高，给人以积极、活泼、刺激、明快之感，如图 6-17 所示。

（2）高中调：以高调色为主的中强度对比，效果明显，给人以愉快、辉煌之感。

（3）高短调：高调的弱对比效果，形象分辨力差。其特点是优雅、柔和、高贵，在设计中，常被用来作为女性的色彩，如图 6-18 所示。

（4）中长调：以中调色为主，结合高调色和低调色进行对比。此调稳定而坚实，如图 6-19 所示。

（5）中中调：属中调的中对比效果，既不强也不弱，给人以丰富、饱满的感觉。

（6）中短调：中调的弱对比效果。这种画面朦胧、含蓄、模糊，同时显得呆板，清晰度差，如图 6-20 所示。

图6-17 高长调

图6-18 高短调

图6-19 中长调

图6-20　中短调

（7）低长调：低调的强对比效果，给人以强烈、压抑、苦闷之感，如图 6-21 所示。

图6-21　低长调

（8）低中调：低调的中对比效果。这种对比朴素、厚重，有力度，在设计中常被认为是

男性色调，如图 6-22 所示。

图6-22　低中调

（9）低短调：低调的弱对比效果。画面阴暗、低沉，有分量，常常显得迟钝、忧郁，使人感到压抑。

（10）超长调：最明色和最暗色各占一半的配色。其效果强烈、锐利、简洁，适合远距离的设计。但处理不当也易产生空洞、生硬、炫目的感觉。

2. 以色相调子为主的配色

色相对比的强弱取决于色相在色相环上的位置。从色相环上看，任何色相都可以作为主色，组成同类、类似、邻近、对比和互补等色相的对比关系。

（1）同类色相对比是指色相距离在 15 度以内的对比，是色相中最弱的对比。它的对比效果单纯、雅致、含蓄，但使用不当，也会出现单调、呆板的感觉，如图 6-23 所示。

图6-23　同类色对比

（2）类似色相对比是指色相距离为 30 度左右的对比，是色相中较弱的对比，如柠檬黄、中黄、土黄。此对比的特点统一和谐，比同类色丰富，如图 6-24 所示。

图6-24　类似色对比

（3）邻近色相对比是指色相距离范围为 50～60 度的对比，属色相的中对比。邻近色相的配色效果显得丰满、活泼，如图 6-25 所示。

（4）对比色相对比是指色相距离为 120 度左右的对比，属色相的中强对比。这种对比有着鲜明的色相感，效果强烈、兴奋，但易使人产生视觉疲劳，如图 6-26 所示。

图6-25　邻近色相对比

图6-26　对比色相对比

（5）互补色相对比是指色相距离为 180 度的对比，是色相中最强的对比。它比对比色更充实、更刺激。互补色对比的长处是饱满、活跃、生动，而短处是过分刺激，不耐看，如图 6-27 所示。

3. 以纯度调子为主的配色

在纯度对比中，如果画面中占大面积的色是高纯度色，而对比的另一色属低纯度色，那

么将形成鲜艳的强对比效果，即鲜中对比（见图6-28）、中中对比、中弱对比（见图6-29）、灰弱对比、鲜弱对比、灰中对比、灰强对比（见图6-30）、鲜强对比。

图6-27　互补色相对比

图6-28　鲜中对比

图6-29　中弱对比

图6-30　灰强对比

纯度强对比效果十分鲜明，形象清晰度高。同时，对比使得鲜色更鲜亮、浊色更浑浊。纯度弱对比的视认度非常低，形象模糊不清。中对比处于两者之间，处理不当会产生生硬、过分刺激的感觉。

6.3　色彩配色计划

将两种或两种以上的色彩组合配置，可以产生一种明确清晰和富有特色的表现效果。色彩的选择、在构图中的位置和方向、表面结构或同时并存的效果，以及色彩面积和对比关系

等，都是色彩表现的决定性因素。色彩配色涉及很多方面，下面介绍一些基本概念。

1. 色彩的视错感

在观察色彩时，人眼常常会经历视觉错觉。例如，当白色圆形置于黑色正方形背景上，或黑色圆形置于白色背景上时，由于明暗对比，较亮的颜色似乎向前突出并显得更大，而较暗的颜色则似乎向后退缩并显得更小。黄色色块在红色背景上会显得更接近，反之亦然，当黄色扩展为背景时，红色色块则显得更为突出。歌德对三原色的发光度进行了评估，并提出了色域平衡的比例关系，即黄色：红色：蓝色 = 3：6：8。

适当选择服装的条纹和颜色，可以产生视觉互补的效果，例如，体形较胖的人适合穿着深色竖条纹服装，而体形较瘦的人则适合穿着浅色横条纹服装。如果能够巧妙地利用视觉错觉，可以使物体改变其形状。

2. 色彩的整体感

一幅绘画作品给观众带来的感受，无论是充满活力的、稳定的、寂寞的，还是温暖的、寒冷的，很大程度上取决于整体色调。这包括色相、明度、纯度之间的关系及色彩所占面积的大小等因素，具体说明如下。

（1）以暖色调为主的配色方案具有暖和感，以冷色调为主的配色方案具有寒冷感，以高纯度的暖色或冷色为主色调，会产生刺激感或平静感。

（2）以高明度色彩为主色调的作品显得明亮和开朗；以低明度色彩为主色调的作品显得沉重和暗淡。

（3）当对比色相或对比明度的色彩相配合时，整体调子会呈现出活力感。

（4）类似色的搭配会有稳重、温和感。

（5）多种色彩的搭配会给人带来热闹感，而色彩少的画面则可能带来孤寂感。

3. 色彩的节奏与韵律

节奏是规律性重复的结果，它源于条理性与反复性。韵律则是在节奏的基础上的进一步丰富和发展。它赋予节奏强弱起伏、抑扬顿挫的变化，所以节奏不仅带有机械美，还具有音乐的情调。

在不同空间层次中，一种色彩的有规律出现，能够在前景、中景和远景之间建立起色彩上的联系和呼应，就像水中的涟漪引导观者的视线深入画面。然而，在进行有节奏的色彩重复时，需要注意明暗、大小和纯度的对比，避免过于雷同的变化，以免造成单调和枯燥的感觉。

4. 色彩的渐变与突变

渐变是生活中常见的现象，如季节的更替、昼夜的交替以及生命的起始与终结，都是渐变的例证。

色彩的渐变是一种有序且层次分明的变化，从清晨的橙红色到黄昏时分的蓝紫色，天空的色彩变化层次丰富。在设计中，当两种或多种色彩不协调时，可以通过渐变的方式来调和它们。

（1）在色相方面，按照光谱的顺序从红色系过渡到紫色系，并在中间穿插中间色相，可以创造出有序的色相渐变。

（2）在明度方面，可以设计从明亮到昏暗的明度渐变。

（3）在纯度方面，可以由纯色逐渐过渡到浊色，形成纯度的渐变。

突变则是指色彩的突然变化，与渐变形成鲜明对比。例如，城市夜间的霓虹灯的快速变换，以及现代都市中为了瞬间吸引目光而设计的灯箱广告和交通信号灯，都是突变的实例。在画面中，为了突出突破性的主题，常采用强烈的对比色彩，如鲜红与亮绿、黄色与紫色、黑色与白色等，以产生突变效果。渐变与突变的运用需根据具体目的和要求来决定，尤其是突变色彩的处理，若处理不当，很难被人接受。

5. 色彩的平衡感

色彩的平衡感是指不同形状、不同大小、不同明度和不同纯度的色块在对比和变化的情况下所取得的稳定感。比如，1斤棉花和1斤铁，它们之间形体不同、色彩不同，但在天平上的重量却是平衡的、稳定的。色彩的平衡是从整体关系上进行比较和考量的。色彩的浓淡、色块的大小以及色块之间的冷暖、明度和纯度关系是影响色彩平衡的关键因素。色彩的用量不能偏于一方，而应该以画面均衡中心支点为依据，考虑上下、左右、对角关系，作既变化又平衡的配置。

一般平衡法可概括为以下几个方面。

（1）在构图中，暖色面积比冷色面积要小，纯色面积比浊色面积要大，这样才有平衡感。

（2）互补色的搭配，如红色与绿色的搭配比例为1∶1。由于这两种颜色的纯度很高，明度相似，可以通过调整其中一种颜色的面积或明度来达到平衡。

（3）明色在前或在上，暗色在后或在下，可以给人平衡安定之感。

（4）在有彩色和无彩色的配合中，把有彩色（强色）面积缩小，无彩色（弱色）面积变大，即可得到平衡的配色。

6. 色彩的基调

色彩基调指的是画面整体的色彩倾向和统一性。自然界中，由于光源、气候、季节和环境的变化，存在着多种多样的色调。在特定明度和色相的光源照射下，物体表面被一层统一的色调所覆盖，形成了色彩基调。

基调的变化极为复杂，春、夏、秋、冬及不同时段和季节中的晴朗、霜冻、雨后、雪景等都呈现出不同的色调。色彩基调大致可以分为红调、橙调、黄调、绿调、蓝调和紫调等，而在色性上，则有冷调、暖调和中性调等区别。在设计色彩基调时，应注重营造氛围感，并运用夸张、提炼、概括和强调等手法，使画面被一种主色调所主导，从而达到和谐美观的效果。

用色方法主要包括以下几种。

（1）色相方面：在多种颜色中加入相同的色相（原色或间色）。

（2）明度方面：在多种颜色中加入白色或黑色，以统一整体的明度水平。

（3）纯度方面：在多种颜色中加入灰色，使整体色调的纯度保持一致。

7. 色彩的主色与主色调的关系

色彩的主色调是指构图中配色形成的总的色彩倾向。主色是在画面中占主要位置的颜色，它起"画龙点睛"的作用。主色调在整个画面中占80%以上比例，而主色则起到点缀的作用，

具有醒目、活跃的特点。如果将最鲜明生动的色彩应用到最关键的地方，能起到"平中求奇""乱中求整"的作用。把主色调和主色有机地结合起来，在统一中求变化，可使作品既和谐又生动。

8. 色彩的位置

在两色或多色的配合中，每种色彩都应有其适当的位置。一些色彩可能给人以远离视线的消极感（如背景色），而另一些色彩则可能给人以积极的视觉压迫感，适合用于主要图形的位置。通常，明度和纯度较高的色彩更适合放在前景的主要图形位置，而暗浊的色彩应置于背景部位。松散自由的形状和色彩比规则严谨的色彩更适合作为背景。在使用纯灰和明暗对比时，应将纯度高且明亮的色彩用于小面积（主色）的位置，而将灰暗色彩用于大面积（次色）的位置，以营造出明确的主次关系和生动的视觉感受。

此外，将同一种色相放置在构图的不同位置（如上、下、左、右）也会给人带来不同的视觉感受。

6.4 配色方法

色彩是设计师手中极具影响力的工具。在一项关于色彩影响的调研中，研究人员发现，用户对于产品的快速决策有90%是基于色彩的。所以，色彩的运用对于设计来说至关重要，每种颜色都有独特的意义，而多种颜色的组合也需要系统的理论知识来指导。

在设计中，色彩的配色方法主要有主角色、衬托色、背景色、呼应色和强调色。

1. 主角色

主角色一般是画面中最关键的表现对象，需要和其他配色形成鲜明对比，一般要放在画面中心位置，色彩强烈，最引人注目，如图6-31所示。

图6-31　主角色图例

2. 衬托色

为了使主角色更有活力、更显著，可以通过陪衬色的衬托和对比来实现，一般都是用主角色的互补色或对比色来对比和衬托，如图 6-32 所示。

图6-32　红色在绿色和蓝色的衬托下显得更鲜艳

3. 背景色

背景色对整个色调起非常重要的作用。同样的两个物体，由于背景色彩的不同，会产生完全不一样的感觉，如图 6-33 所示。

图6-33　背景色图例

4. 呼应色

强烈的色彩对比中，如果一种色彩单独地出现，可能会给人一种难以融入整个色调的感

觉，会显得很突兀。只有通过加入相应的呼应色彩，才会使画面达到和谐统一，如图 6-34 所示。

图6-34　加入另一种蓝色使整个色调相互和谐

5. 强调色

在画面中，需要强调某一部分的重要性或突出其主题内容时，往往需要人为地强调它。一般在色彩的纯度上加大对比，提高它的纯度或者向背景色彩的补色方向发展，如图 6-35 所示。

图6-35　强调色纯度越高，强调的效果越明显

本章全面介绍了色彩搭配的相关知识。首先，介绍了不同的色彩对比方法以及不同色彩搭配在画面中所呈现出的效果；其次，着重探讨了颜色搭配的创意源泉和思考过程；最后，深入介绍了配色的具体规则和实施方法。

1. 冷暖色的对比会带给人什么样的感受？
2. 采集的方法有哪些？
3. 色彩重构的方法都有哪些？
4. 什么是色彩的整体感？
5. 配色方法都有哪些？

第7章

现代设计中的色彩应用

本章主要介绍色彩学在设计领域的应用。生活中之所以充满色彩，那是因为随时随地都能看见颜色，它不仅为世界带来多样性，还从方方面面影响着人们的日常生活。接下来逐一进行介绍。

7.1 服装设计中的色彩应用

不同历史时期的人们的穿着打扮，不仅体现了防暑和御寒的实用性，而且也是特定文化的一部分，一定程度上反映了社会的政治、经济状况及民族特征。

色彩是服装设计的三大要素（色彩、造型、质料）之一。服装色彩被称为"流动的色彩"，它不仅体现了着装者的文化品位、性别、种族、职业、气质和外在风采，还体现着时代感和人们的精神面貌，是人类文明进程的一面镜子。在熙熙攘攘的人群中，绚丽多彩的服装形成了一道亮丽的风景线。不同肤色的人们对服装的热情，推动了服装色彩成为流行色的先导，引领着人们追求色彩个性美。

服饰是一种特殊的语言，人们通过服饰的设计（包括款式、面料和色彩搭配）来表达自己的追求、意向和个性。服饰的变化丰富了人们的非语言交流，使服饰成为一种与他人和环境对话的方式。

服饰也是心灵的镜子，反映了每个人独特的审美观和内心世界。一位研究服装史的美国学者指出："一个人的穿着打扮，就像是在填写一张调查表，无声地透露出其性别、年龄、民族、宗教信仰、职业、社会地位、经济条件、婚姻状况、忠诚度、家庭地位和心理状况等信息。"

服装的美由色彩、款式和质地三个基本美学元素构成，每个元素都有其独特的表现力。有实验表明，当一个人从远处走来，首先吸引观察者注意的是服装的色彩，然后才是人的轮廓和面貌，接着是衣服的款式、图案和其他装饰。这表明，色彩是人们对服装的第一印象。色彩与服装设计的关系如图7-1所示。

服饰的色彩作为信息传递媒介时，其影响力和感染力往往超过了款式和质地。在人们对某人的衣饰造型和质料还没有形成明确印象时，色彩已经作为第一可视特征，潜移默化地影响着人们对服饰的感觉，进而可能影响到对服饰的注意力。一件色彩和谐且与环境相融合的服饰，如果再配上合适的款式造型，足以激发人们良好的心理效应。

为了使服饰具有色彩美，需要充分理解颜色系列，并掌握配色的基本方法。颜色通常分为无色系列和有色系列，无色系列包括灰色、白色等；有色系列则包括光谱中的红、橙、黄、绿、青、蓝、紫等颜色。服装配色就是从这两个系列中选择合适的色调，根据人们的体型、肤色、性别、年龄进行恰当的搭配。配色方法主要有对比法和调和法。对比法，如黑白相配，增加了透明度；红白相配或白蓝红相配，则强调了色调感。这种配色方式色彩活泼，适合性格开朗的年轻人。调和法则通过色彩的淡化，创造出和谐的色彩搭配，适合追求平和或内敛风格的人群。服饰的配色如图7-2所示。

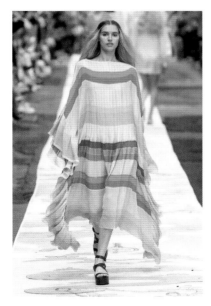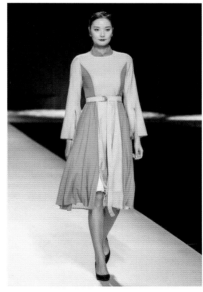

图7-1　色彩与服装设计（一）

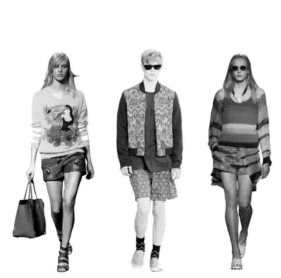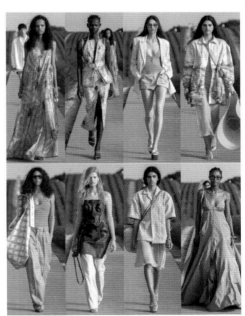

图7-2　色彩与服装设计（二）

7.2　建筑设计中的色彩应用

　　色彩不仅是建筑设计的一项基本元素，也是其重要的表现手段。在当代，科技的快速发展和新材料的持续涌现极大地丰富了建筑色彩的表现力，尤其是轻金属、有色玻璃、透明及

闪光塑料等材料的人工着色技术，进一步推动了建筑色彩向多元化发展的趋势。

建筑色彩属于装饰色彩的范畴，它与绘画色彩在应用上存在明显差异。绘画色彩追求通过颜色调配来真实再现对象的色彩，而装饰色彩却不是自然界色彩的直接呈现。装饰色彩是通过人工提炼、夸张和概括，创造出一种理想化的色彩效果。例如，稻穗成熟后的金黄色，经过装饰色彩的处理，可能会被渲染成红色或其他颜色，与原色形成鲜明对比，这正是装饰色彩的独特之处。

建筑色彩的显著特点在于其装饰面积通常较大，且受光照条件的影响。建筑物的外墙和屋顶通常暴露于自然光之下，而内墙、天花板和地面则多处于人造光源环境中。因此，建筑的内外色彩运用存在差异。建筑的装饰色彩通常采用人工着色并经过物理或化学处理的材料（如面砖和马赛克），或使用天然石材（如大理石、花岗岩、青石等），这些材料的应用如图7-3和图7-4所示。

图7-3　色彩与建筑设计（一）

图7-4　色彩与建筑设计（二）

建筑色彩设计的核心不在于色彩本身，而在于色质的恰当运用。色质是由材料的特性和反光度共同决定的，不同的材料和反光度会表现出不同的色质效果。以陶瓷和玻璃为例，由

这两种材料制成的装饰材料——马赛克，虽然在名称和样式上可能相似，但其实际效果却大相径庭。陶瓷马赛克表面规整，呈亚光泽，能给人以沉着、温和、平静的感觉；而玻璃马赛克在阳光下则可能显得耀眼刺目。

在讨论色质时，"色"指的是物体呈现给人的红、黄、蓝等视觉上的色彩感受；"质"则描述物体表面质地的特性，以及这些特性作用于人眼时产生的感受，即质地的粗细之感。色质可以进一步细分为反光、平光、透光以及天然与人造色彩等多种类型。在实际应用中，这些不同类型的色质往往相互配合、相辅相成。在综合运用这些色质时，应避免等量使用粗、中、细三种质感，而是要使某一质感占据主导地位，以便突出重点，从而显著提升整体效果。

在建筑色彩的实际应用中，通常会综合使用大理石、面砖、马赛克等不同材料。这些材料在光感强弱、材质特性及块材大小上的差异，为创造层次分明且对比明显的设计提供了可能。然而，在使用多种材料时，应注意不要使用过多品种，一般以三种为宜，以保持设计的和谐统一。有时，仅使用单一材料也能创造出令人满意的视觉效果，具体案例如图 7-5 和图 7-6 所示。

图7-5　色彩与建筑设计（三）

图7-6　色彩与建筑设计（四）

7.3 平面广告与书籍装帧中的色彩应用

　　平面广告设计是色彩与造型构思的集合体。要使色彩搭配和谐，并完美地体现设计主题，色彩的应用就必须恰到好处，把内容和形式有机结合起来。色彩在书籍装帧设计中的运用应考虑到内容的需要，通过不同的色彩对比来表现不同的主题思想，示例如图 7-7 所示。

图7-7　色彩在平面广告中的应用（一）

　　在五彩缤纷的自然世界中，色彩的应用贯穿于人们的衣食住行等生活的各个方面，体现了人们对美的感悟和追求。实用美术色彩是色彩的高度提炼，能够激发人们的丰富联想、动人的美感以及复杂的心理暗示，如图 7-8 所示。

图7-8　色彩在平面广告中的应用（二）

7.4 工业造型中的色彩应用

　　色彩作为重要的视觉元素，往往影响着消费者对产品的第一印象。虽然很多人都把色彩视为纯粹的主观装饰，认为这仅仅是个人喜好问题。但实际上，对于设计来说，色彩选择是非常有意义的，其具有重要的功能性。

　　在工业造型中的色彩应用体现了独特性，示例如图7-9～图7-11所示。

图7-9　设计色彩在工业造型设计中的应用（一）

图7-10　设计色彩在工业造型设计中的应用（二）

图7-11　设计色彩在工业造型设计中的应用（三）

7.5　网页设计中色彩的应用

人们常常感受到色彩对心理的微妙影响，这些影响总是在不经意间发挥作用，悄悄左右着人们的情绪。色彩的心理效应在多个层面上发挥作用，包括直接的视觉刺激和间接的联想。

7.5.1　色彩心理对网页设计的影响

在网页设计领域，色彩的心理作用至关重要。在追求高效率、快节奏的现代生活中，网页设计师需要理解用户在使用互联网时的心理需求。

对于网页设计师而言，有针对性的色彩运用极为关键。由于网站类型多样（包括大型企业、政府机构、体育组织、社交平台、新闻网站和个人主页等），不同内容的网页在色彩使用上应有显著差异。因此，合理运用色彩以突显网站特色是至关重要的。

在设计企业网站时，应使访问者通过网站的色彩立即识别出公司的主题，这通常从公司的标准色开始。一个公司的企业识别系统（CI）是其核心，而网站的设计往往旨在提升公司形象。因此，将体现企业主题的标准色融入网页设计，可以给访问者留下深刻印象。

同时，网页设计受到电脑屏幕尺寸的限制，并且需要考虑特定的比例。此外，还需考虑与电脑屏幕颜色的协调，这与传统的平面设计有所不同。在色彩运用上，设计师需要考虑颜色的明暗、轻重、冷暖，以及调和色与对比色的应用。

7.5.2　网页色彩设计的分类

对于健康类网站，应避免使用刺激性较强的红色、黄色、橙色，以及象征死亡和神秘的黑色或紫色，使用这些颜色可能引发紧张感、恐慌感，甚至不利于健康。相反，应更多采用纯净的绿色或不同明度的绿色，并保持纯度，以营造宁静、安详和平的氛围，这让人仿佛置身于大自然之中，感受到清新和宁静。

在设计新闻类网站时，应考虑到用户浏览网站的主要目的是获取大量信息，因此宜采用鲜艳的色彩组合，以帮助读者迅速吸收信息。例如，快餐店常用的大红色特别适合现代社会快节奏、高效率的生活方式，通过色彩不断吸引顾客的注意。

平面设计中运用色彩表达情感是一种技巧，掌握并灵活运用这种技巧是网页设计中的一个重要因素，如图7-12所示。

图7-12　色彩在网页设计中的应用

本章介绍了色彩在服装设计、建筑设计、平面广告、书籍装帧、工业产品造型及网页设计中的应用。实际上，色彩的应用还远不止在这些方面发挥作用。通过对色彩的学习，同学们不仅能够掌握专业知识，还能提升审美与鉴赏能力。

1. 色彩在服装设计中如何应用？
2. 色彩在建筑设计中如何应用？
3. 色彩在书籍装帧中如何应用？
4. 色彩在工业产品造型中如何应用？
5. 色彩在网页设计中如何应用？

参 考 文 献

[1] 窦维平，马英俊. 视觉设计色彩[M]. 南京：东南大学出版社，2006.

[2] 周霖. 设计色彩[M]. 济南：山东科学技术出版社，2004.

[3] 徐育忠，林芝. 色彩表现与训练[M]. 北京：化学工业出版社，2007.

[4] 吴国荣. 色彩与视觉思维[M]. 北京：中国轻工业出版社，2007.

[5] 张如画，刘伟. 设计色彩与构成[M]. 北京：清华大学出版社，2016.

[6] 王雪青，郑美京. 设计色彩基础（升级版）[M]. 上海：上海人民美术出版社，2017.

[7] 于历莉. 设计色彩[M]. 北京：中国轻工业出版社，2020.